플러스펜과 붓으로 예쁘게 번지는 일러스트 그리기

오밀조밀

수성펜

수채화

오유(오유영)

지음

EJONG

오밀조밀 수성펜 수채화 컬러링북

초판 1쇄 발행 2022년 8월 25일
2쇄 발행 2023년 11월 20일

지은이 오유(오유영) | **발행인** 백명하 | **발행처** 도서출판 이종
출판등록 제 313-1991-16호 | **주소** 서울시 마포구 월드컵북로1길 50 3층
전화 02-701-1353 | **팩스** 02-701-1354

편집 권은주 강다영 | **디자인** 오수연 박재영
기획 마케팅 백인하 신상섭 임주현 | **경영지원** 김은경

ISBN 978-89-7929-357-9 13650

* 책값은 뒤표지에 표기되어 있습니다.
* 도서출판 이종은 작가님들의 참신한 원고를 기다리고 있습니다.
* 이 도서는 친환경 식물성 콩기름 잉크로 인쇄하였습니다.

미술을 읽다, 도서출판 이종
WEB www.ejong.co.kr
BLOG blog.naver.com/ejongcokr
INSTAGRAM @artejong

들어가며

주변에서 흔히 찾아볼 수 있는 재료를 가지고 얼마든지 예쁜 그림을 그릴 수 있어요. 물에 녹는 성질을 가진 수성펜을 이용하면 수채화의 느낌을 충분히 낼 수 있답니다. 수채화를 하고 싶지만 선뜻 도전하기 어려웠던 사람들을 위해 커리큘럼을 준비했습니다.

그림이 처음이라면 무엇부터 시작해야 할지 모를 때가 많죠? 글쓸 때만 사용하던 수성 모나미 펜을 가지고 차근차근 가벼운 소품 그리기부터 시작해 봐요.

수성펜 그림은 과정이 단순하기도 하지만, 그리는 순서를 파악하면 더 쉽게 그릴 수 있어요. 이 책을 따라 차근히 오다 보면 예쁜 그림을 보다 효율적으로 그리실 수 있을 거예요. 이제 그림에 대한 두려움은 조금 내려놓고, 함께 쉽고 재밌게 그려봅시다.

- 오유

이렇게 사용해 보세요!

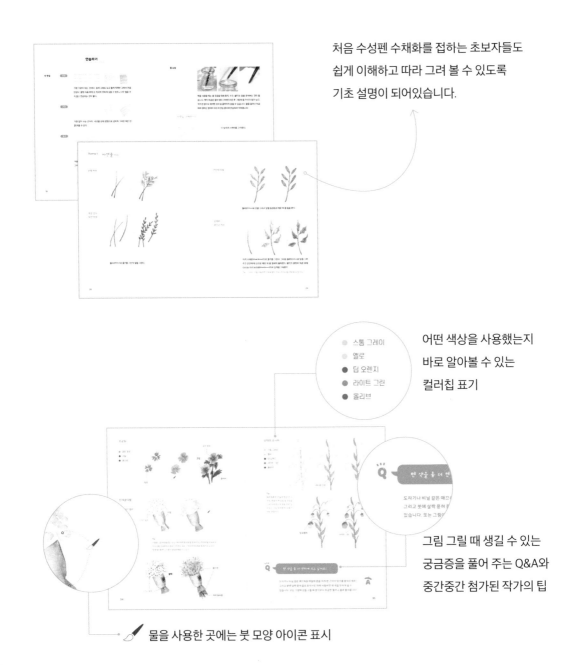

처음 수성펜 수채화를 접하는 초보자들도
쉽게 이해하고 따라 그려 볼 수 있도록
기초 설명이 되어있습니다.

● 스톰 그레이
● 옐로
● 딥 오렌지
● 라이트 그린
● 올리브

어떤 색상을 사용했는지
바로 알아볼 수 있는
컬러칩 표기

그림 그릴 때 생길 수 있는
궁금증을 풀어 주는 Q&A와
중간중간 첨가된 작가의 팁

물을 사용한 곳에는 붓 모양 아이콘 표시

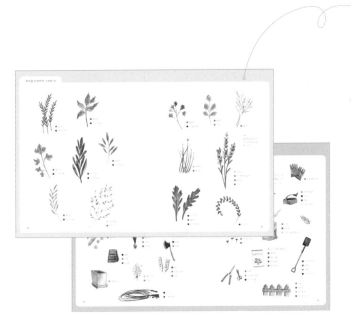

테마별 작고 귀여운 아이템들을
그린 다양한 일러스트

수성펜 일러스트를 그리기에 적합한
180g 고급용지에 스케치 선이 인쇄돼 있어
쉽게 채색을 시작해 볼 수 있습니다.

part 1

처음 만나는
수성펜 일러스트

part 2

수성펜 일러스트
시작하기

part 3

수성펜 일러스트
그려보기

컬러링북

앙증맞은 꽃들

기분 좋은 화병

아기자기 초록 줄기

작은 꽃 모음

알록달록 꽃송이

한 움큼 꽃다발

정원을 가꾸자!

오순도순 정원 친구들 1

오순도순 정원 친구들 2

달콤한 한입

해피 할로윈

신나는 깜짝 파티

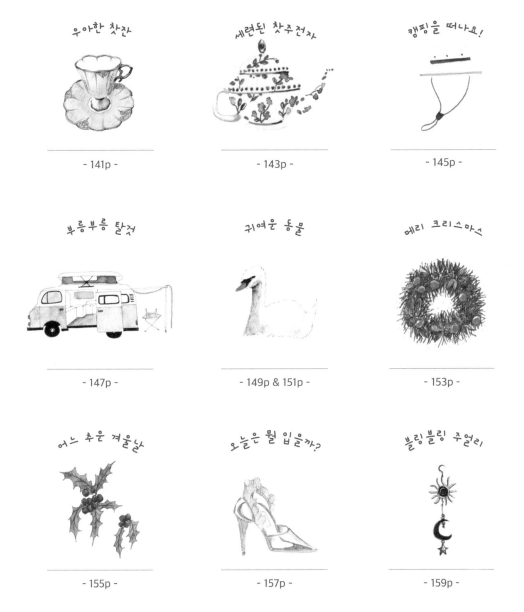

우아한 찻잔

세련된 찻주전자

캠핑을 떠나요!

부릉부릉 탈것

귀여운 동물

메리 크리스마스

어느 추운 겨울날

오늘은 뭘 입을까?

블링블링 주얼리

처음 만나는
수성펜 일러스트

재료

모나미 플러스 수성펜 60색
물붓, 캔손 몽발 수채패드, 닥터마틴 화이트 잉크 (또는 흰색 젤리롤펜)

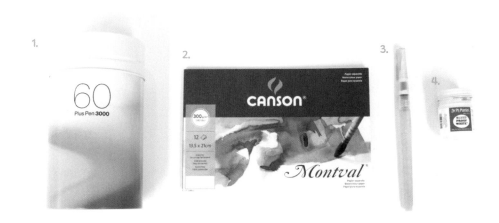

1. 2. 3. 4.

모나미 플러스 수성펜 60색 세트

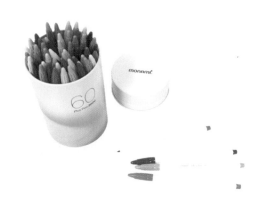

수성펜 60색 세트에는 연한 회색부터 검정까지 6단계의 펜이 별도로 'Pigment 피그먼트'라고 표기되어 있습니다. 피그먼트 잉크는 물에 녹지 않는 잉크로, 밑그림을 그릴 때 사용하면 편리하며, 그림 스타일을 달리하여 그림 전체 혹은 모든 부분에 라인을 그려줄 때 사용하면 좋습니다. 좀 더 얇은 라인의 그림을 원할 경우 다른 피그먼트 펜을 사용해도 됩니다. (예: '모로토우'사의 블랙 라이너, '스테들러'사의 피그먼트 라이너 0.05 사이즈 등) 또는 일반 펜을 사용하여도 좋은데, 이 경우 모나미 수채화가 완전히 마른 후 사용합니다.

TIP

다양한 **수채화 재료 정보**는 **QR코드**를 스캔해 확인해 보세요.

재료가 고민될땐 미술전문셀렉샵 **그림화방** 🔍 에 물어보세요!

캔손 몽발 패드: 많은 수채화지에 실험을 해본 결과, 캔손 몽발 수채화지가 가장 펜 선 자국이 덜 남고 잉크가 잘 번져 사용하게 되었습니다. 가성비도 매우 좋고 튼튼한 종이여서 물을 여러 번 올려도 쉽게 벗겨지지 않아 애용합니다.

물붓: 붓은 무엇을 선택하든 괜찮지만, 이 책은 '팔레트 플레이' 화방의 물붓을 사용했습니다. 물붓은 몸통을 눌러서 물을 조금씩 나오게 하는 도구인데, 처음 사용할 때는 물 조절이 어려운 것이 당연합니다. 미리 빈 종이에 부담 없이 연습해서 사용법을 익혀두면, 물의 양과 붓의 압력을 자유자재로 조절할 수 있게 됩니다. 연습량이 쌓이기까지 붓에 물을 넣지 않고 따로 물을 찍어서 사용하는 것도 좋은 방법입니다.

닥터마틴 화이트 잉크: 물감처럼 사용할 수 있는 흰색 잉크로, 굉장히 진하기 때문에 채색할 때 흰 부분을 남기고 붓 칠하기 어려울 때나 물건의 광택을 묘사할 때 사용하기 좋습니다. 이 제품 역시 '팔레트 플레이' 화방에서 구입할 수 있고, 흰색 젤리롤펜으로 대체 가능합니다. 둘 다 구하기 어려운 경우에는 흰 부분을 최대한 남겨 놓고 칠하도록 합니다.

Tip 젤리롤펜보다 강한 발색을 원한다면 흰색 아크릴 물감 또는 화이트 포스터 컬러 물감을 사용해도 된다.

수건/ 휴지: 붓이 머금은 물의 양을 조절할 수 있는 수건, 걸레, 휴지 등을 준비하도록 합니다. 다른 색상을 물로 풀기 전에 붓이 깨끗하게 헹궈졌는지도 확인할 수 있습니다.

이 책에 사용한 색상

각 펜의 색이 어떻게 발색되는지, 그러데이션이 어떻게 표현되는지
하나하나 확인해 봅니다. 색에 따라 잉크의 특성이 달라 그러데이션이 잘 되는 색(진한 색)이 있고,
잘 되지 않는 색(연한 색)이 있습니다.

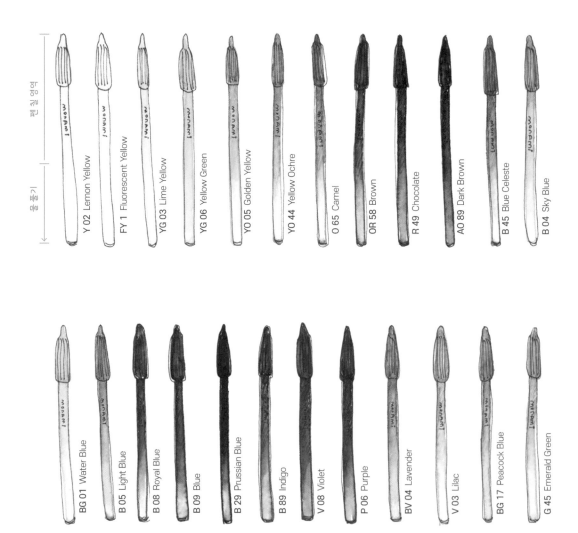

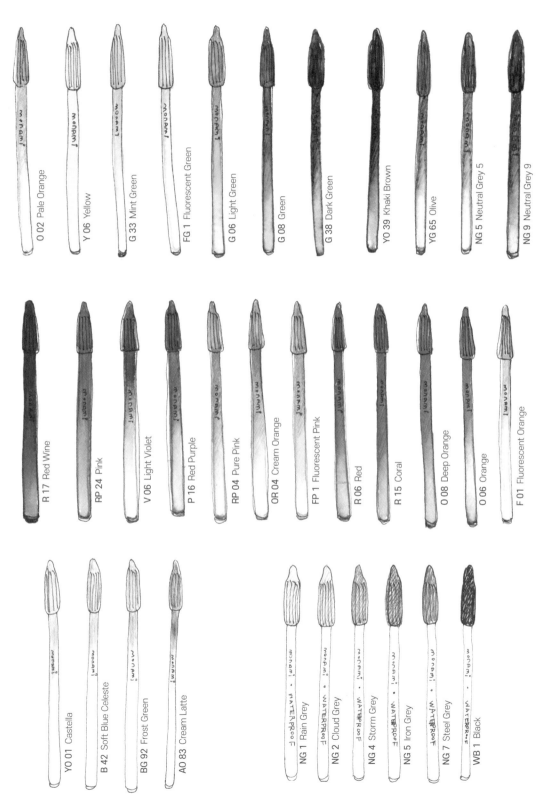

O 02 Pale Orange

Y 06 Yellow

G 33 Mint Green

FG 1 Fluorescent Green

G 06 Light Green

G 08 Green

G 38 Dark Green

YO 39 Khaki Brown

YG 65 Olive

NG 5 Neutral Grey 5

NG 9 Neutral Grey 9

R 17 Red Wine

RP 24 Pink

V 06 Light Violet

P 16 Red Purple

RP 04 Pure Pink

OR 04 Cream Orange

FP 1 Fluorescent Pink

R 06 Red

R 15 Coral

O 08 Deep Orange

O 06 Orange

F 01 Fluorescent Orange

YO 01 Castella

B 42 Soft Blue Celeste

BG 92 Frost Green

AO 83 Cream Latte

NG 1 Rain Grey

NG 2 Cloud Grey

NG 4 Storm Grey

NG 5 Iron Grey

NG 7 Steel Grey

WB 1 Black

연습하기

선 연습

직선

가장 기본이 되는 선. 길게 그려도 보고 짧게 여러번 그려서 면을 만듭니다. 물붓 이용 후에 선 자국이 진하게 남을 수 있으니 너무 힘을 주지 않고 연습하는 것이 좋습니다.

사선

가장 많이 쓰는 선. 사선을 반대 방향으로 겹치게 그리면 꽉찬 면을 만들 수 있습니다.

곡선

식물을 그릴 때 많이 사용하는 곡선. 손목의 스냅을 이용하여 부드럽게 그어줍니다.

Tip 반대편 곡선을 그릴 때는 종이를 돌려서 편하게 그린다.

물 조절

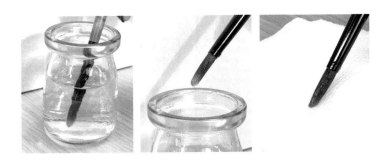

붓을 사용할 때는 물 조절을 위해 휴지, 수건, 물티슈 등을 준비하는 것이 좋습니다. 붓이 머금은 물의 양이 과하면 마른 후 그림에 물 자국이 많이 남고, 적으면 펜으로 채색한 선이 잘 풀어지지 않을 수 있습니다. 물을 얼마나 머금어야 원하는 발색이 되는지 연습 종이에 연습하며 익혀봅니다.

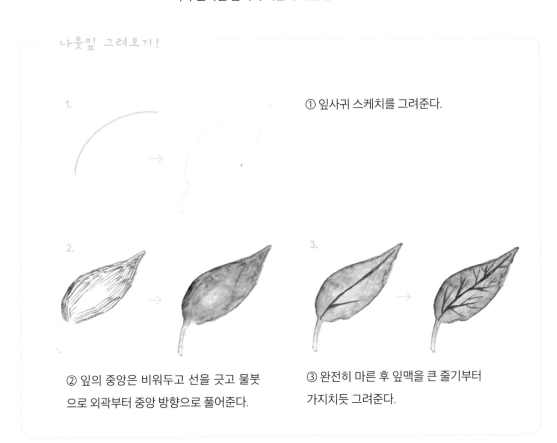

나뭇잎 그려보기!

1.

① 잎사귀 스케치를 그려준다.

2.

② 잎의 중앙은 비워두고 선을 긋고 물붓으로 외곽부터 중앙 방향으로 풀어준다.

3.

③ 완전히 마른 후 잎맥을 큰 줄기부터 가지치듯 그려준다.

면 채우기

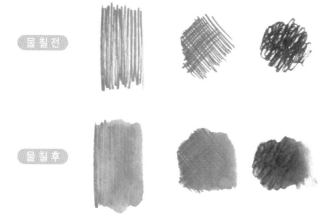

면을 채울 때 기본적으로는 직선을 겹치겠지만, 사선을 겹치기도 하고 꼬불꼬불한 선으로 표현하는 등 다양한 방법을 사용할 수 있습니다. 일정하게 직선을 긋는 것보다는 굴리는 선으로 그릴 때 더 입체감이 있는 것을 볼 수 있습니다. 채우는 방법에 따라 물칠 이후 다르게 표현되기 때문에 연습 종이에 여러 가지 선으로 면을 채워 봅시다.

물 칠하기

1. 듬성듬성 그린 선 칠하기

아무래도 물 칠 후에 펜 선이 많이 보이게 됩니다. 연한 색일수록 더욱 그렇습니다.

2. 보통으로 그린 선 칠하기

비교적 채워진 느낌이 납니다. 사용한 색에 따라 잘 퍼지지 않을 수 있고, 펜 선이 많이 보이기도 합니다.

3. 빽빽하게 그린 선 칠하기

빽빽하게 선을 그으면 그만큼 물에 풀어질 잉크도 많아졌다는 이야기입니다. 물 칠 후 물감처럼 꽉 채워집니다.

그러데이션

1. 한 가지 색 그러데이션

①

②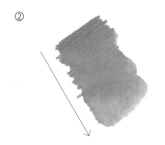

③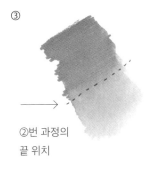

②번 과정의
끝 위치

수성펜으로 촘촘하게 선을 그어 줍니다. 종이에 선 자국이 지나치게 남지 않으려면 너무 힘주어 그리지 않도록 합니다.

그러데이션을 위해 물 칠할 때 진한 쪽에서 연한 쪽으로 풀어주어야 합니다.

펜으로 칠한 부분이 가장 진한 색이고 물붓에 풀려나오는 부분이 중간 색입니다. 그리고 깨끗한 붓으로 더 풀어주면 점점 연하게 그러데이션이 됩니다.

Tip 한 번 풀기 시작하면 맨 위 쪽(가장 진한 쪽)에 다시 붓을 대지 않도록 한다. 색이 닦여서 연해지기 때문이다.

2. 두 가지 색 그러데이션

두 색을 겹치게 채색

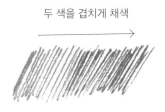

물 칠 후

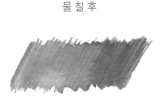

두 색이 중간 부분에서 겹치게 선을 긋고 연한 색부터 시작합니다. 연한 색을 먼저 물로 풀면서 두 색이 맞닿는 곳까지 붓을 가져온 후에 겹치는 부분을 톡톡톡 쳐 주세요. 두 색이 자연스럽게 섞이게 됩니다. 너무 많이 두드리면 오히려 색이 붓에 닦여 나가니 서너 번만 톡톡 쳐 주고, 어느 정도 색이 섞이면 어두운색 쪽으로 붓을 쓸어 나머지 색을 풀어줍니다.

그러데이션 Tip

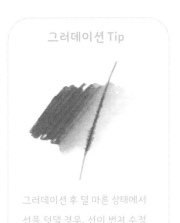

그러데이션 후 덜 마른 상태에서 선을 덧댈 경우, 선이 번져 수정이 어렵다.

꽃잎은 그러데이션 방향에 따라 다른 느낌으로 연출할 수 있다.
꽃의 종류마다 다른 꽃잎의 특징을 관찰하여 다음과 같이 표현해 보자.

1.

2.

① 밑그림을 그린다.

② 꽃잎의 결 방향에 맞게 안에서 밖으로 자연스럽게 그린다.

3.

4.

③ 붓의 물의 양을 조절하여 안에서 밖으로 번지도록 칠한다. 화살표의 방향대로 그러데이션 해주는 것이 좋다.

④ 완전히 마른 후, 꽃술을 칠한다.

1.

2.

3.

① 이번에는 꽃잎의 결 방향에 맞게 밖에서 안으로 자연스럽게 그린다.

② 붓의 물을 조절하여 밖에서 안으로 번지도록 칠한다. 위의 그림과는 반대 방향으로 그러데이션이 표현된다.

③ 완전히 마른 후, 꽃술을 칠한다.

붓으로 질감 표현 동물의 털이나 무성한 나뭇잎 등의 질감을 표현할 때 유용한 방법입니다.

87쪽 유령 강아지

96쪽 트리

103쪽 레서판다

1.

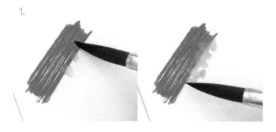

펜으로 칠한 부분을 붓으로 쓸어 풀어주고, 밝게 그러데이션 해주려는 방향으로 붓을 톡톡톡 쳐 주면서 종이에 점을 찍듯이 가져갑니다.

2.

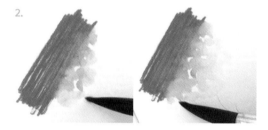

붓을 깨끗이 물에 닦고 물기를 휴지에 살짝 닦아준 뒤에, 이전 단계에서 풀어준 부분의 끝을 다시 한 번 톡톡 치며 더 밝아지는 방향으로 갑니다. 그러면 점이 찍히는 질감을 유지하면서 점점 연해지도록 그러데이션을 할 수 있습니다.

그러데이션 Tip

• **종이에 자국이 심하게 난다면?**

힘을 빼고 펜을 칠하거나, 물붓으로 선을 풀 때 물을 조금 더 많이 사용하면 된다. 펜에 따라 유난히 자국이 많이 남는 색이 있고, 선 자국이 질감 표현에 도움이 될 수도 있으니 너무 스트레스 받지 말자!

• **종이는 아무거나 사용해도 되나요?**

펜 수채화는 종이의 영향을 굉장히 많이 받는다. 비싼 종이라고 다 좋은 것도 아니여서 수채화 용지로는 캔손몽발이나 띤또레또 종이를 추천한다!

빛의 흐름을 관찰하여 그러데이션 연습을 기본으로 도형의 명암 표현에 적용해
봅시다. 기본 도형의 명암을 응용하여 다양한 사물에 입체감을 줄 수 있습니다.
잘 번지는 모습을 확인하기 위해 진한 색 펜으로 각 개체의 어두운 부분에만 선을
그어줍니다. 선을 겹치는 밀도에 따라 명암의 강약을 조절할 수 있습니다.

원기둥

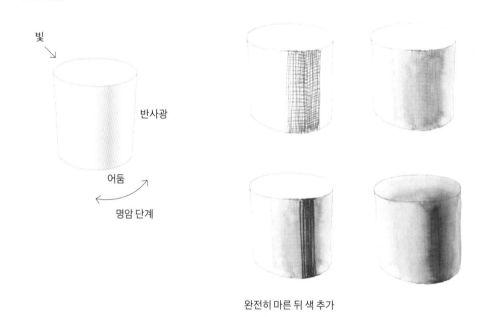

빛

반사광

어둠

명암 단계

완전히 마른 뒤 색 추가

어두운 부분에서 밝아져야 하는 부분을 향해 붓으로 문지르며 풀어줍니다. 옆면
의 밝은 부분은 붓을 한 번 헹구고 빠르게 연결시킵니다. 완전히 마른 뒤, 가장 어
두운 부분에 선을 추가하고 물로 풀어주어 더 진하게 표현합니다. 윗면은 가장 밝
은 곳이라서 옆면을 풀고 붓에 남은 잉크만으로 살짝 칠합니다. 기둥의 오른쪽에
물 자국이 남았는데, 색을 덧대는 경우에 쉽게 남으니 주의해야 합니다. 기둥 끝까
지 그러데이션 하거나 물기를 뺀 붓으로 물을 흡수시켜주는 것이 좋습니다.

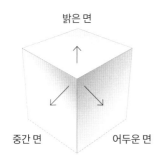

밝은 면

중간 면 어두운 면

명암 단계

어두운 면의 왼쪽 상단 모서리 부분에 선을 여러 방향으로 겹쳐 촘촘하게 그립니다. 그러데이션이 이어지도록 선을 점차 줄여나가며 나머지 부분을 채웁니다. 중간 면은 어두운 면보다 낮은 밀도로 선으로 채워줍니다. 이때 반사광으로 밝아지는 부분은 비웁니다. 밝은 면의 아래 모서리는 어두운 면과 닿는 부분으로, 적은 양의 선으로 자연스럽게 연결해 줍니다.

빛

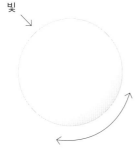

명암 단계

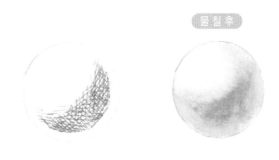

빛을 직접 받는 곳에서 멀어질수록 어두워집니다. 그늘진 부분을 채울 때 바닥과 가까운 곳은 반사광으로 비워야 함을 기억합시다. 물칠은 진한 색부터 연한 색 방향으로, 하이라이트는 남기고 해줍니다. 경계가 생기지 않게 전체적으로 그러데이션 해주어야 둥근 공처럼 보입니다.

수성펜 일러스트
시작하기

자연물 (허브)

선형 허브

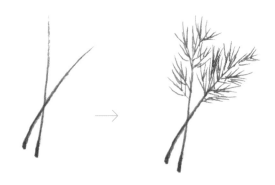

작은 잎이
모인 허브

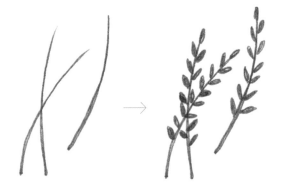

올리브[Olive]로 줄기를 그린 뒤 잎을 그린다.

간단한 허브

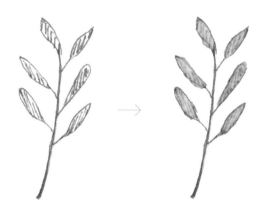

올리브[Olive]로 선을 그리고 잎을 듬성듬성 채운 후 물 칠을 한다.

잎맥이
보이는 허브

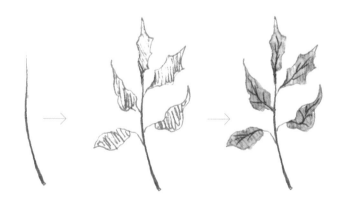

카키 브라운[Khaki Brown]으로 줄기를 그린다. 그다음 올리브[Olive]로 잎을 그려
주고 간단하게 선으로 채운 뒤 물 칠하여 풀어준다. 물기가 완전히 마른 후에
다시 카키 브라운[Khaki Brown]으로 잎맥을 그려준다.

Tip 드라이기로 그림을 말리면 빠르게 묘사를 진행할 수 있다.

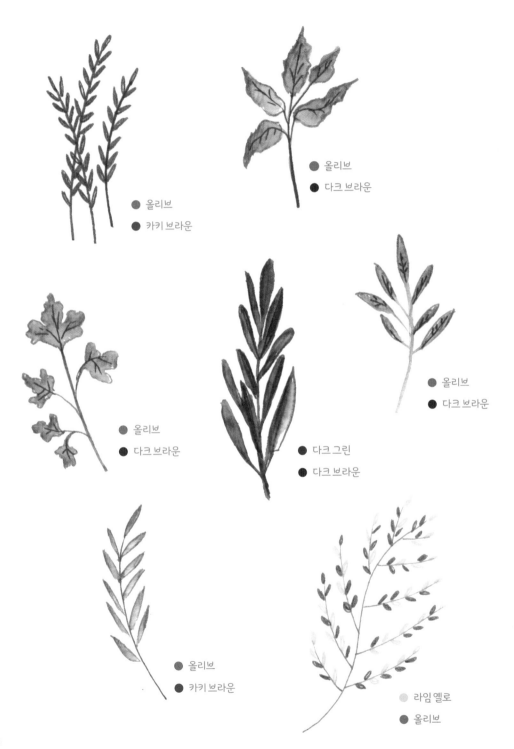

● 올리브
● 카키 브라운

● 올리브
● 다크 브라운

● 올리브
● 다크 브라운

● 올리브
● 다크 브라운

● 다크 그린
● 다크 브라운

● 올리브
● 카키 브라운

● 라임 옐로
● 올리브

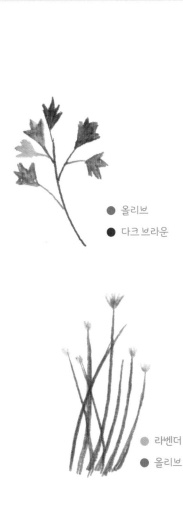

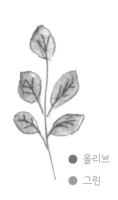

● 올리브
● 다크 브라운

● 올리브
● 그린

● 올리브

● 라벤더
● 올리브

Tip
둥글둥글 굴리는 선
으로 입체감을 표현
할 수 있다.

● 라벤더
● 라이트 바이올렛
● 올리브
● 그린

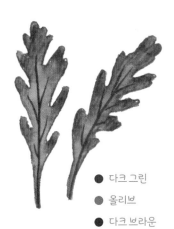

● 다크 그린
● 올리브
● 다크 브라운

● 다크 그린

자연물 (꽃)

가지에 작은 꽃

- ● 레드 퍼플
- ● 올리브

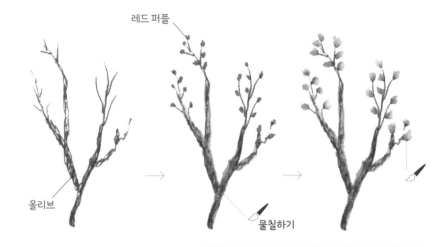

레드 퍼플

올리브

물칠하기

Tip
여러 가지 색을 사용할 때는 색상을 변경하기 전에 붓을 깨끗이 씻어주어야 한다. 휴지 등으로 물기를 조절하면서 붓에 다른 색이 남아 있는지 확인할 수 있다.

국화

- ● 퓨어 핑크
- ● 옐로
- ● 다크 그린

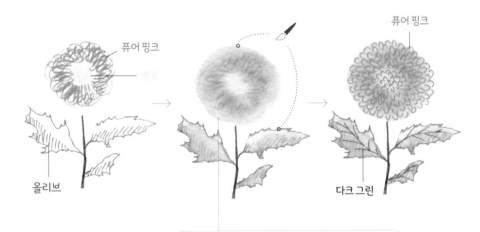

퓨어 핑크

퓨어 핑크

옐로

올리브

다크 그린

Tip
중간에 옐로를 풀어준 후 붓을 물에 헹구지 않고 바로 퓨어핑크를 풀어주면 자연스럽게 두 컬러가 그러데이션된다.

공작초

- 옐로
- 카멜
- 스톰 그레이
- 올리브
- 그린

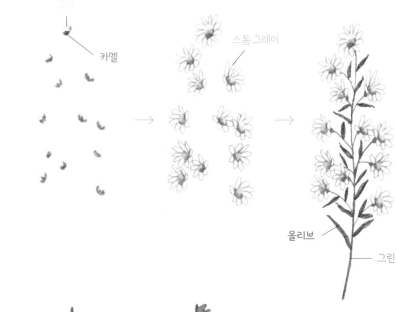

옐로

카멜

스톰 그레이

올리브

그린

델피늄

- 블루
- 다크 그린

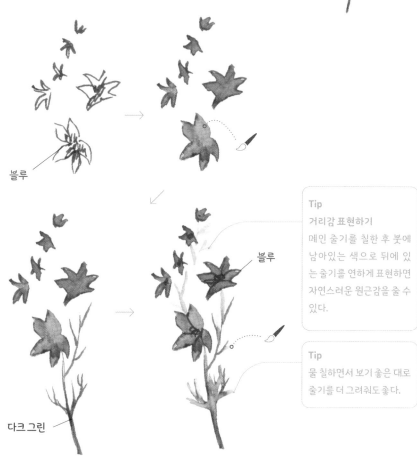

블루

블루

다크 그린

Tip
거리감 표현하기
메인 줄기를 칠한 후 붓에
남아있는 색으로 뒤에 있
는 줄기를 연하게 표현하면
자연스러운 원근감을 줄 수
있다.

Tip
물 칠하면서 보기 좋은 대로
줄기를 더 그려줘도 좋다.

무궁화

- ● 골든 옐로
- ● 코랄
- ● 올리브

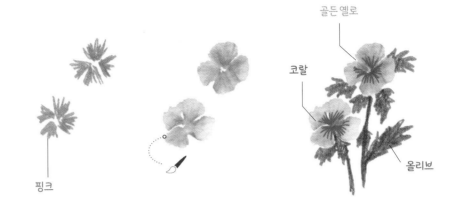

골든 옐로

코랄

올리브

핑크

안개꽃다발

- ● 스카이 블루
- ● 카멜
- ● 올리브
- ● 카키 브라운
- ● 블랙

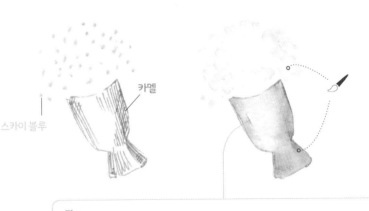

카멜

스카이 블루

> **Tip**
> 사물을 그릴 때 빛을 많이 받는 **하이라이트** 부분을 염두에 두고 흰 부분을 비워주자!
> 아직 붓을 섬세하게 조절하기 어려운 경우, 그림이 완전히 마른 후 화이트 잉크나
> 흰색 젤리롤펜으로 후반 작업을 해줄 수도 있다.

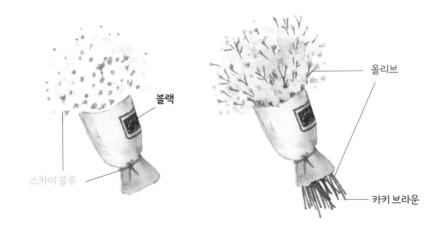

블랙

올리브

스카이 블루

카키 브라운

산데르소니아

- 스톰 그레이
- 옐로
- 딥 오렌지
- 라이트 그린
- 올리브

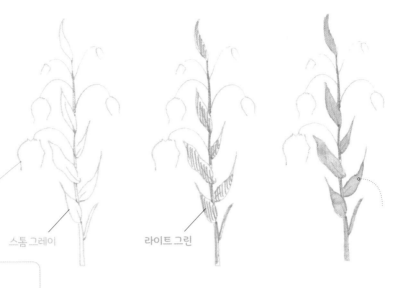

스톰 그레이

라이트 그린

Tip
워터프루프 기능이 있는 피그
먼트 계열의 펜으로 밑그림을
그려 대략적인 윤곽을 미리 잡
아주는 것도 채색할 때 도움이
되는 방법이다.

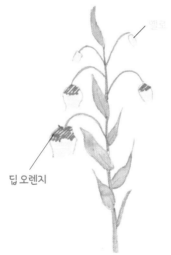

옐로

딥 오렌지

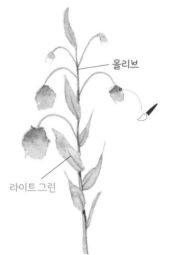

올리브

라이트 그린

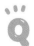

펜 색을 좀 더 연하게 쓰고 싶어요!

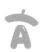

도자기나 비닐 같은 매끄러운 재질에 펜을 여러 번 그어서 잉크를 묻혀주세요!
그리고 붓에 살짝 묻혀 물로 희석시킨 뒤에 사용하면 펜 색을 연하게 쓸 수
있습니다. 또는 그림에 선을 그릴 때 생각보다 조금만 칠하고 물로 풀어줍니다.

국화

- ● 골든 옐로
- ○ 옐로
- ● 코랄
- ● 딥 오렌지
- ● 올리브

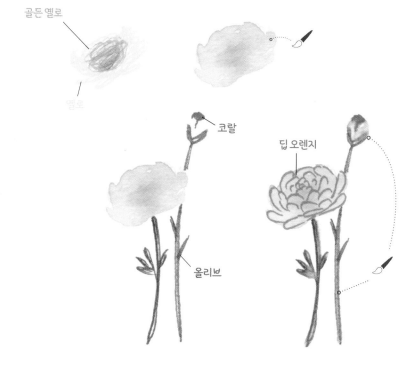

골든 옐로

옐로

코랄

딥 오렌지

올리브

스위트피

- ● 라이트 바이올렛
- ● 핑크
- ○ 카스테라
- ○ 옐로 그린
- ● 올리브

라이트 바이올렛

핑크

카스테라

라이트 바이올렛

카스테라

핑크

옐로 그린

올리브

블루스타

- 스톰 그레이
- 라임 옐로
- 스카이 블루
- 라이트 그린
- 다크 그린

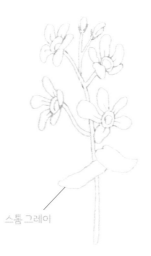

스톰 그레이

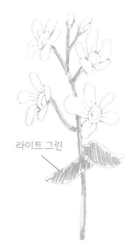

라이트 그린

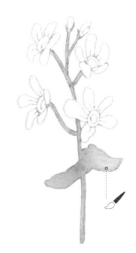

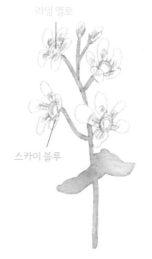

라임 옐로

스카이 블루

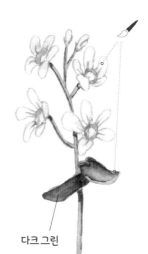

다크 그린

물붓을 사용하기 너무 어려워요!

연습, 또 연습! 물붓 사용이 익숙해질 때까지는 붓에 물을 넣지 마시고
작은 물통에 물을 조금씩 찍어가며 사용해 보세요.
수건이나 휴지로 붓이 머금은 물의 양을 조절하는 것도 좋은 방법이랍니다!

수레국화

- 스톰 그레이
- 올리브
- 퓨어 핑크
- 블루

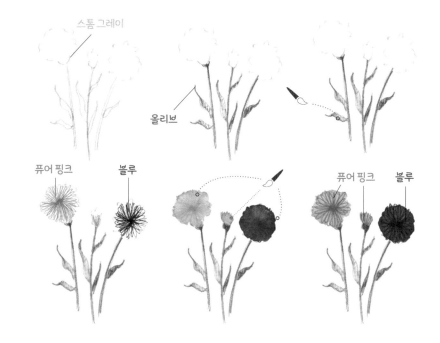

스톰 그레이

올리브

퓨어 핑크 블루

퓨어 핑크 블루

아네모네

- 스톰 그레이
- 핑크
- 올리브
- 다크 그린
- 프러시안 블루

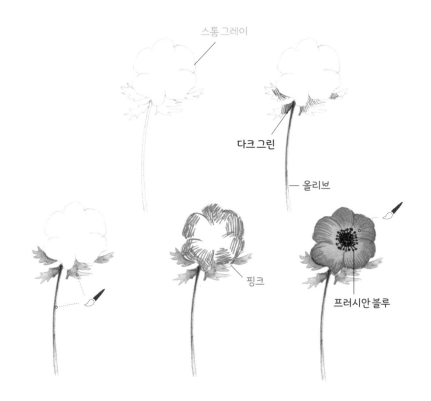

스톰 그레이

다크 그린

올리브

핑크

프러시안 블루

아네모네 화병

- 스톰 그레이
- 인디안 핑크
- 오렌지
- 골든 옐로
- 올리브
- 다크 브라운

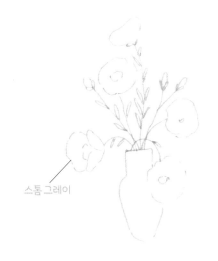

스톰 그레이

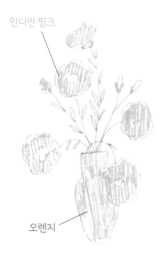

인디안 핑크

오렌지

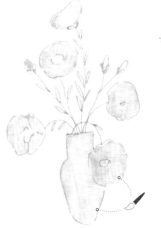

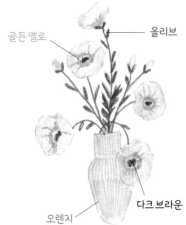

골든 옐로

올리브

오렌지

다크 브라운

색을 정하는 것이 어려워요!

레드 계열, 블루 계열 등 비슷한 계열의 색으로 정하면
좀 더 자연스럽고 잘 어우러지는 색감으로 그릴 수 있어요!

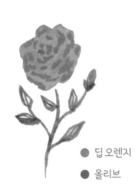

- 딥 오렌지
- 올리브

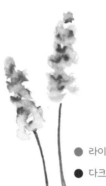

- 라이트 바이올렛
- 다크 그린

- 골든 옐로
- 카멜
- 다크 그린

- 퓨어 핑크
- 코랄
- 다크 그린

- 골든 옐로
- 초콜릿
- 올리브

- 올리브
- 딥 오렌지
- 다크 그린

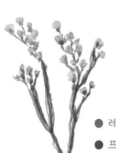

- 레드 퍼플
- 프러시안 블루
- 올리브
- 다크 그린

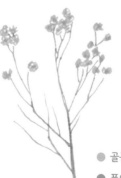

- 골든 옐로
- 퓨어 핑크
- 올리브

● 레드
● 레드 와인
● 올리브
● 다크 그린

● 골든 옐로
● 카멜
● 다크 그린

● 로얄 블루
● 블루
● 다크 그린

● 초콜릿
● 올리브

● 골든 옐로
● 딥 오렌지
● 다크 그린

● 핑크
● 레드
● 다크 그린

● 퓨어 핑크
● 골든 옐로
● 옐로 그린
● 올리브
● 다크 그린

● 골든 옐로
● 레드
● 올리브
● 다크 그린

Tip
꽃잎 결을 따라 펜으로 그려준 후 명암 단계를 참고해 빛을 받는 면의 반대 방향인 어두운 면에 그려준 펜선만 물로 풀어주어 자연스러운 꽃잎 결을 표현해 준다.

● 핑크
● 레드
● 라이트 그린
● 그린

● 옐로
● 올리브
● 인디고

● 골든 옐로
● 오렌지
● 올리브
● 카멜

● 레드
● 레드 와인
● 오렌지
● 그린
● 골든 옐로

● 옐로
● 라이트 바이올렛
● 다크 그린

● 라이트 바이올렛
● 올리브

● 올리브
● 초콜릿
● 코랄
● 인디안 핑크

● 골든 옐로
● 오렌지
● 올리브

● 핑크
● 레드
● 다크 브라운
● 올리브

● 아이론 그레이
● 골든 옐로
● 올리브
● 브라운

● 아이론 그레이
● 옐로
● 올리브

- 퓨어 핑크
- 올리브
- 워터 블루
- 스톰 그레이

- 라벤더
- 라이트 바이올렛
- 올리브
- 워터 블루
- 스톰 그레이

- 올리브
- 다크 그린
- 레드 와인

- 바이올렛
- 올리브
- 다크 그린
- 스톰 그레이
- 워터 블루

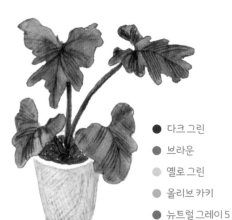

- 다크 그린
- 브라운
- 옐로 그린
- 올리브 카키
- 뉴트럴 그레이 5

레드 ●
퍼플 ●
라이트 바이올렛 ●
바이올렛 ●

● 그레이 블랙
● 아이론 그레이
● 라임 옐로
● 올리브
● 워터 블루

● 브라운
● 초콜릿
● 블루

● 다크 그린
● 아이론 그레이
● 초콜릿

● 올리브
● 다크 그린
● 초콜릿
● 그레이 블랙

● 골든 옐로
● 옐로 그린
● 올리브
● 초콜릿
● 아이론 그레이

정원

모자

- 스톰 그레이
- 카멜
- 블랙

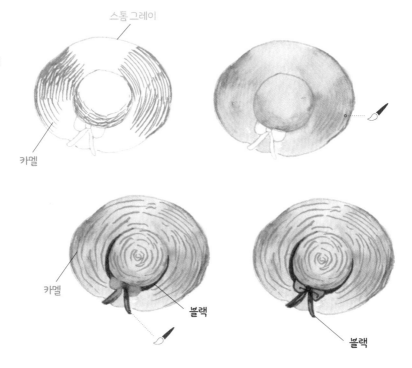

스톰 그레이

카멜

카멜

블랙

블랙

장화

- 스톰 그레이
- 골든 옐로
- 딥 오렌지
- 브라운

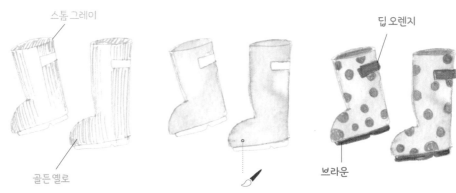

스톰 그레이

딥 오렌지

골든 옐로

브라운

나비

- ● 스톰 그레이
- ● 옐로
- ● 오렌지
- ● 블랙

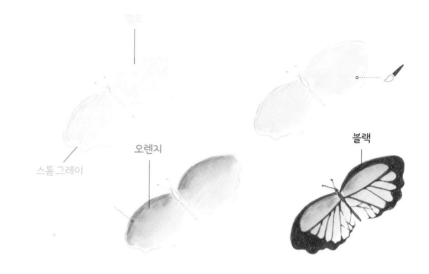

옐로

스톰 그레이

오렌지

블랙

물조리개

- ● 스톰 그레이
- ● 딥 오렌지
- ● 라이트 블루

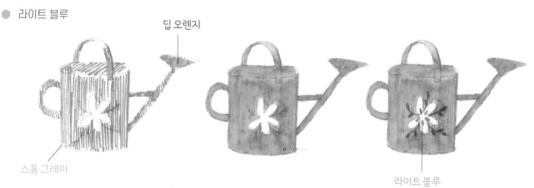

딥 오렌지

스톰 그레이

라이트 블루

색이 너무 연해져서 덧칠하고 싶어요!

반드시 종이가 완전히 마른 후에 덧칠해 주세요.
빠르게 건조시키고 싶다면 드라이기로 말려주어도 좋답니다!

외바퀴 손수레

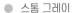

- 스톰 그레이
- 카멜
- 초콜릿
- 피코크 블루
- 블랙

Tip
빛의 방향을 고려하여 어두워지는 면에
선의 밀도를 조절해서 그려주면 완성도를
높일 수 있다!

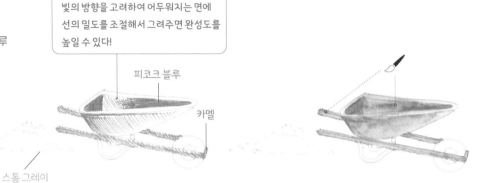

피코크 블루

카멜

스톰 그레이

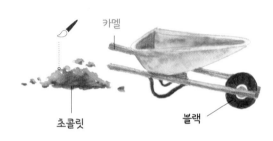

카멜

초콜릿

블랙

모종 삽

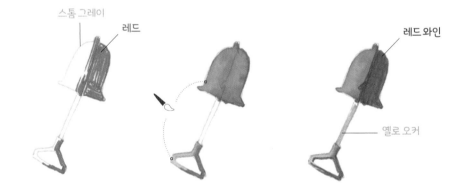

- 스톰 그레이
- 레드
- 레드 와인
- 옐로 오커

스톰 그레이

레드

레드 와인

옐로 오커

선을 물로 풀어줄 때 나오는 색에 대한 감이 안 와요!

114쪽에 컬러칩을 만들고 계속 확인하며 연습하시면 곧 익숙해질 거예요!

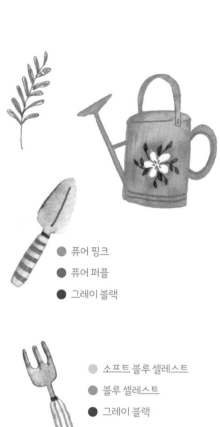

● 레드
● 오렌지
● 라이트 블루

● 오렌지
● 올리브
● 퍼플
● 카키 브라운

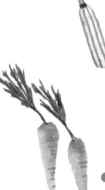

● 퓨어 핑크
● 퓨어 퍼플
● 그레이 블랙

● 올리브
● 라이트 블루
● 오렌지

● 소프트 블루 셀레스트
● 블루 셀레스트
● 그레이 블랙

● 아이론 그레이
● 레드

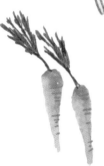

● 퍼플
● 카키 브라운

● 딥 오렌지
● 올리브

● 스톰 그레이
● 딥 오렌지

● 에메랄드 그린
● 피코크 블루
● 스톰 그레이
● 그레이 블랙

● 올리브
● 카키 브라운
● 브라운

정원을 다양하게 그려보기!

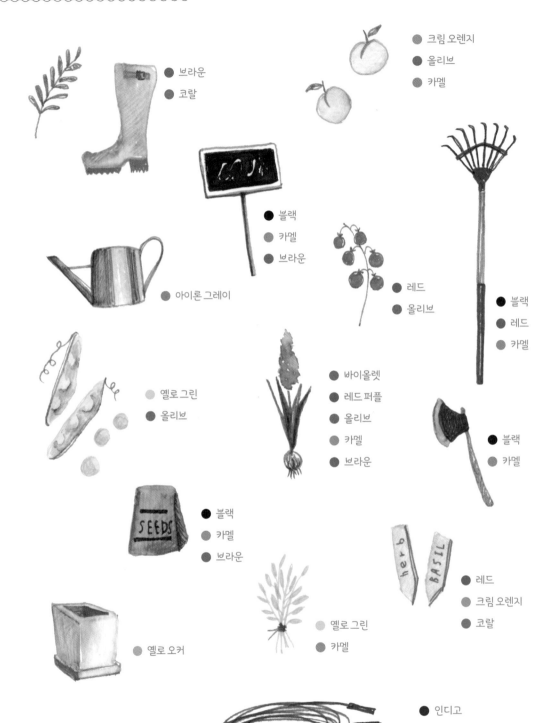

● 크림 오렌지
● 올리브
● 카멜

● 브라운
● 코랄

● 블랙
● 카멜
● 브라운

● 아이론 그레이

● 레드
● 올리브

● 블랙
● 레드
● 카멜

● 바이올렛
● 레드 퍼플
● 올리브
● 카멜
● 브라운

● 옐로 그린
● 올리브

● 블랙
● 카멜

● 블랙
● 카멜
● 브라운

● 레드
● 크림 오렌지
● 코랄

● 옐로 오커

● 옐로 그린
● 카멜

● 인디고
● 그레이 블랙

● 라이트 그린
● 카멜
● 블랙

● 프로스트 그린
● 에메랄드 그린
● 피코크 그린

● 블루 셀레스트

● 라이트 블루
● 인디고
● 퍼플
● 스톰 그레이

● 라일락
● 퓨어 핑크
● 골든 옐로
● 소프트 블루 셀레스트

● 카멜
● 브라운
● 소프트 블루 셀레스트

● 라이트 그린
● 그린

● 소프트 블루 셀레스트
● 올리브
● 레드 퍼플
● 바이올렛
● 퓨어 핑크

● 카키 브라운
● 올리브
● 카멜
● 다크 브라운

● 카멜
● 아이론 그레이
● 다크 브라운

● 카멜
● 브라운
● 골든 옐로
● 딥 오렌지

취미

클래식
턴테이블

- 스톰 그레이
- 옐로 오커
- 브라운
- 딥 오렌지
- 블랙

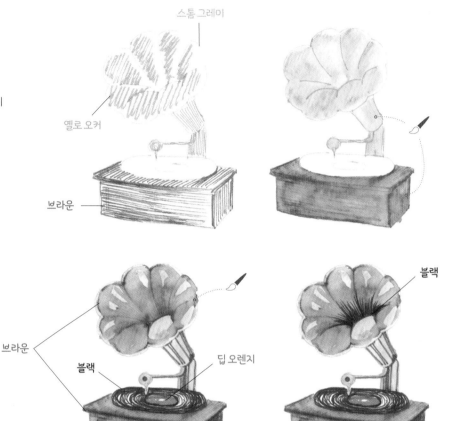

스톰 그레이

옐로 오커

브라운

브라운

블랙

딥 오렌지

블랙

블랙

마크라메

- 스톰 그레이
- 크림 라떼
- 브라운
- 옐로 오커
- 초콜릿

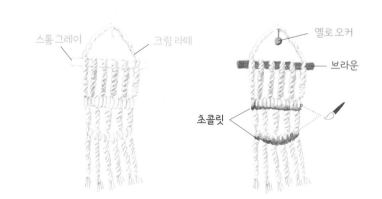

스톰 그레이

크림 라떼

옐로 오커

브라운

초콜릿

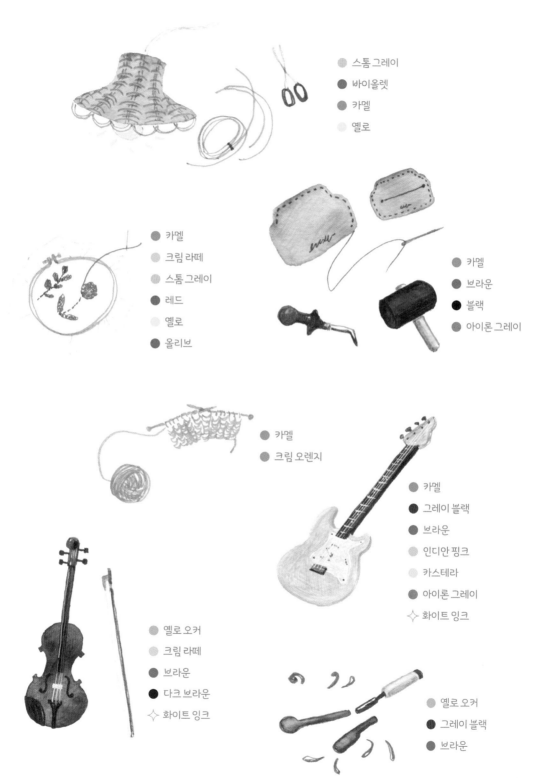

● 스톰 그레이
● 바이올렛
● 카멜
● 옐로

● 카멜
● 크림 라떼
● 스톰 그레이
● 레드
● 옐로
● 올리브

● 카멜
● 브라운
● 블랙
● 아이론 그레이

● 카멜
● 크림 오렌지

● 카멜
● 그레이 블랙
● 브라운
● 인디안 핑크
● 카스테라
● 아이론 그레이
✧ 화이트 잉크

● 옐로 오커
● 크림 라떼
● 브라운
● 다크 브라운
✧ 화이트 잉크

● 옐로 오커
● 그레이 블랙
● 브라운

재봉틀

- ⬤ 스톰 그레이
- ⬤ 피코크 블루
- ⬤ 크림 라떼
- ⬤ 레드
- ⬤ 레드 와인
- ⬤ 블랙

스톰 그레이 레드

크림 라떼 피코크 블루

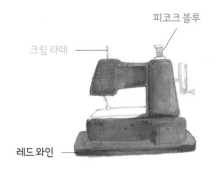

레드 와인

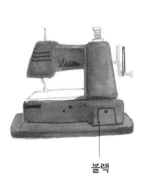

블랙

롤러 스케이트

- ⬤ 스톰 그레이
- ⬤ 골든 옐로
- ⬤ 오렌지
- ⬤ 카멜
- ⬤ 아이론 그레이
- ⬤ 그레이 블랙

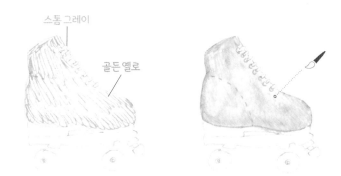

스톰 그레이 골든 옐로

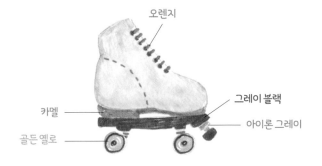

오렌지

그레이 블랙

카멜 아이론 그레이

골든 옐로

● 옐로 오커
● 뉴트럴 그레이 5
● 초콜릿
● 블루

● 뉴트럴 그레이 5
● 블랙

● 라벤더
● 뉴트럴 그레이 5
● 블랙
● 로얄 블루
● 인디고
● 골든 옐로

● 옐로 오커
● 크림 오렌지
● 올리브
● 피코크 블루
● 레드
● 레드 퍼플
● 스톰 그레이

● 아이론 그레이
● 초콜릿
● 카멜

● 옐로
● 카멜
● 스톰 그레이
● 크림 오렌지
● 옐로 오커

● 레드 퍼플
● 옐로
● 코랄
● 레드
● 올리브
● 로얄 블루
● 그레이 블랙

● 옐로
● 골든 옐로
● 카스테라
● 카멜
● 옐로 오커
● 다크 브라운

소품

성냥

- 스톰 그레이
- 라이트 바이올렛
- 카멜

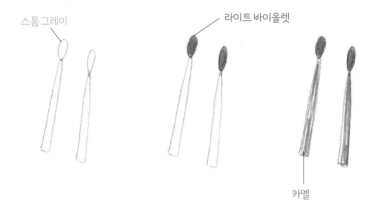

스톰 그레이

라이트 바이올렛

카멜

우산

- 스톰 그레이
- 레드
- 레드 와인
- 옐로 오커
- 브라운

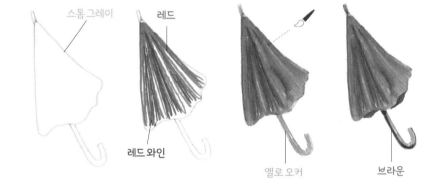

스톰 그레이

레드

레드 와인

옐로 오커

브라운

가죽 다이어리

- 스톰 그레이
- 옐로 오커
- 카멜
- 초콜릿

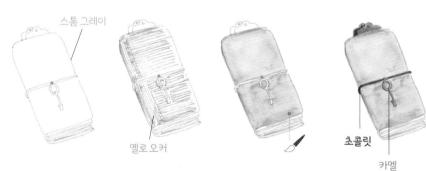

스톰 그레이

옐로 오커

초콜릿

카멜

● 플로레슨트 오렌지

● 딥 오렌지

● 아이론 그레이

● 아이론 그레이

● 옐로 오커

● 브라운

● 초콜릿

● 인디안 핑크

● 스틸 그레이

● 아이론 그레이

● 스톰 그레이

● 옐로 오커

● 딥 오렌지

● 다크 그린

● 딥 오렌지

● 아이론 그레이

● 옐로

● 옐로 오커

● 카멜

● 그레이 블랙

● 브라운

● 블랙

● 아이론 그레이

● 카스테라

● 올리브 카키

● 아이론 그레이

● 카스테라

● 올리브 카키

● 에메랄드 그린

● 레드

● 그린

● 딥 오렌지

● 프러시안 블루

● 그레이 블랙

● 스톰 그레이

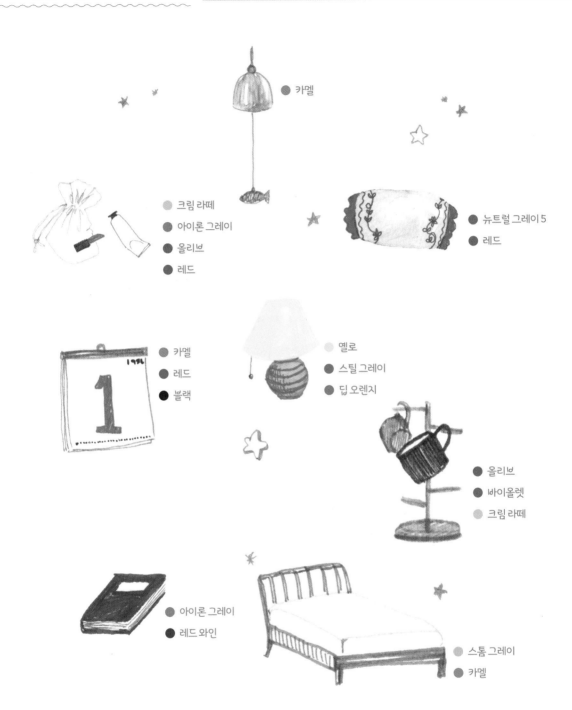

카멜

크림 라떼
아이론 그레이
올리브
레드

뉴트럴 그레이 5
레드

카멜
레드
블랙

옐로
스틸 그레이
딥 오렌지

올리브
바이올렛
크림 라떼

아이론 그레이
레드 와인

스톰 그레이
카멜

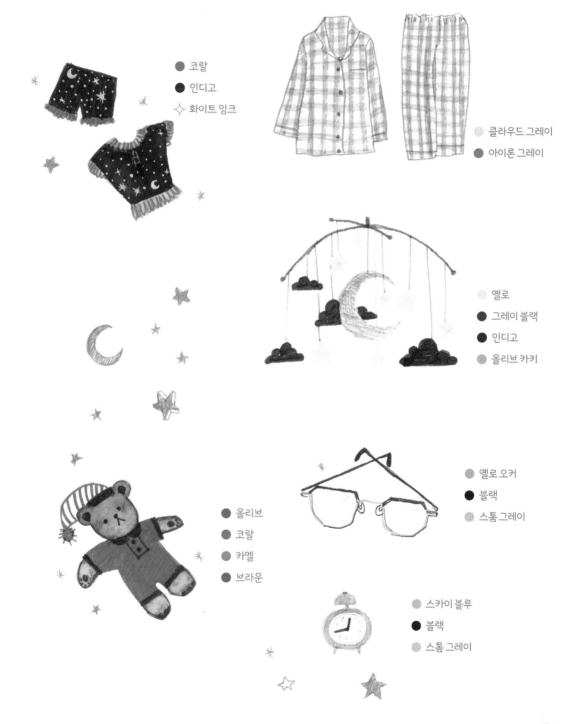

● 코랄
● 인디고
✧ 화이트 잉크

◍ 클라우드 그레이
● 아이론 그레이

◍ 옐로
● 그레이 블랙
● 인디고
◍ 올리브 카키

● 올리브
● 코랄
● 카멜
● 브라운

◍ 옐로 오커
● 블랙
◍ 스톰 그레이

◍ 스카이 블루
● 블랙
◍ 스톰 그레이

패션

털모자

- 스톰 그레이
- 레드 퍼플
- 블루 셀레스트
- 코랄

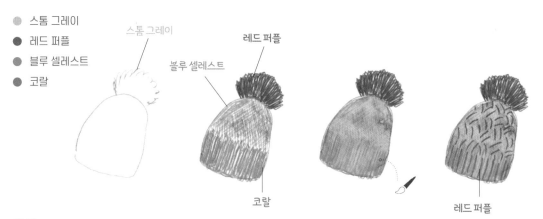

스톰 그레이

레드 퍼플

블루 셀레스트

코랄

레드 퍼플

모자

- 스톰 그레이
- 레드 퍼플
- 바이올렛
- 블랙

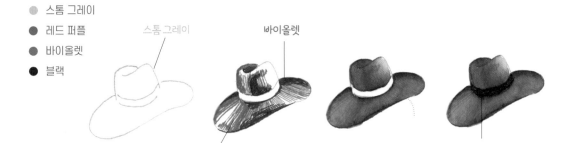

스톰 그레이

바이올렛

레드 퍼플

블랙

토트백

- 스톰 그레이
- 옐로
- 카멜
- 레드
- 블랙

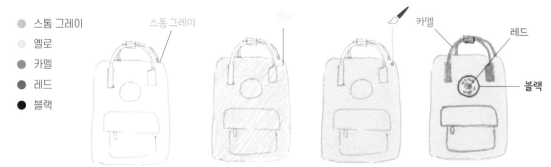

스톰 그레이

옐로

카멜

레드

블랙

가죽 체인백

● 스톰 그레이
● 블랙
● 옐로 오커

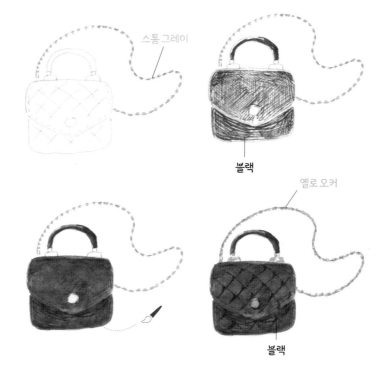

스톰 그레이

블랙

옐로 오커

블랙

천 가방

● 스톰 그레이
● 크림 라떼
● 라이트 그린

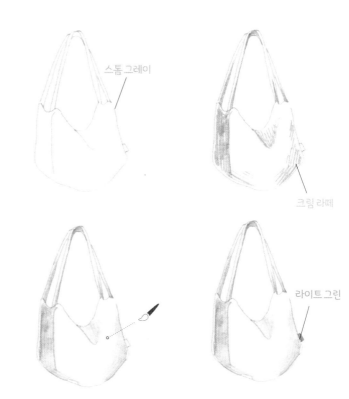

스톰 그레이

크림 라떼

라이트 그린

향수

- ● 스톰 그레이
- ● 레드
- ● 레드 와인
- ● 카멜
- ● 브라운
- ● 블랙

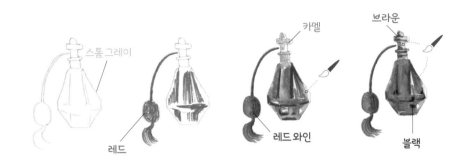

파우치

- ● 스톰 그레이
- ● 피코크 블루
- ● 브라운
- ● 골든 옐로

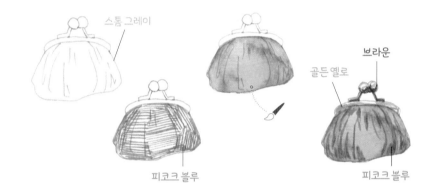

손목시계

- ● 스톰 그레이
- ● 스틸 그레이
- ● 아이론 그레이
- ● 블랙
- ● 로얄 블루
- ✧ 화이트 잉크

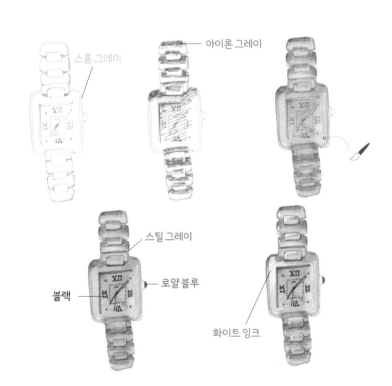

● 그린
● 레드
● 라이트 블루
● 블루

● 블랙
● 아이론 그레이
● 바이올렛
● 프러시안 블루

● 골든 옐로
● 브라운
● 라이트 블루
● 인디고

● 골든 옐로
● 브라운
● 라이트 블루
● 뉴트럴 그레이 5

● 레드
● 레드 와인
● 블랙
◇ 화이트 잉크

● 카멜
● 블랙
● 라이트 그린
● 그린

● 레드
● 레드 와인
● 아이론 그레이
● 블랙

● 로얄 블루
● 뉴트럴 그레이 5

● 아이론 그레이
● 레드
● 레드 와인
● 블랙

● 옐로 오커

● 라이트 블루

● 인디고

● 퍼플

● 카멜
● 블랙

● 블랙

● 그린
● 옐로 오커
● 그레이 블랙

● 코랄
● 스톰 그레이
● 아이론 그레이

● 라이트 블루

● 블루 셀레스트
● 그레이 블랙

● 크림 라떼
● 블랙

● 옐로 오커
● 아이론 그레이
● 초콜릿

● 레드 와인
● 옐로 오커

● 초콜릿
● 블랙
● 옐로 오커

● 피코크 블루
● 옐로 오커

● 레드 퍼플
● 옐로 오커
● 초콜릿

● 옐로 오커
● 로얄 블루
● 그린

● 블랙
● 올리브
● 레드
● 옐로 오커

● 옐로 오커
● 레드 와인
● 다크 그린

● 옐로 오커
● 골든 옐로
● 라일락
● 아이론 그레이

● 옐로 오커
● 올리브
● 골든 옐로
● 크림 라떼

● 옐로 오커
● 레드 와인
● 레드 퍼플

컨버스

- 🔵 스톰 그레이
- 🔴 레드
- ⚫ 블랙
- 🔵 로얄 블루

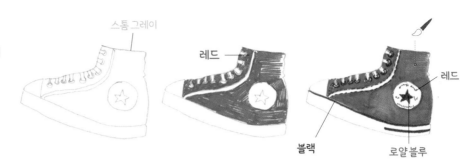

스톰 그레이

레드

레드

블랙

로얄 블루

슬립온

- 🔵 스톰 그레이
- 🔴 레드 와인
- ⚫ 초콜릿

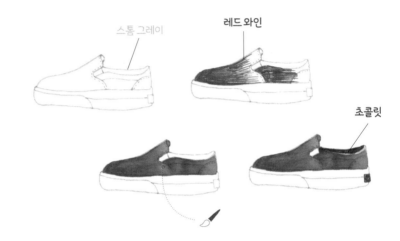

스톰 그레이

레드 와인

초콜릿

그러데이션이 잘 안돼요!

색을 물로 풀 때 다시 진한 색을 붓으로 터치 하지 않아야 합니다!
연한 방향으로 풀어주고 나면 계속 그 방향으로만 점점 연해지도록 해야 돼요!

여러 색을 그러데이션을 할 때 밑색이 자꾸 없어져요!

색과 색의 사이에서 간단히 톡톡 쳐 주어 색이 섞이는 것이 보이면 멈추는
것이 좋아요! 충분히 색이 섞여 그러데이션이 되었는데도 계속 붓으로 톡
톡 치거나 문지르면 색이 닦여나가니 주의합니다.

힐

- 스톰 그레이
- 퓨어 핑크
- 뉴트럴 그레이 5
- 카멜

스톰 그레이

뉴트럴 그레이 5

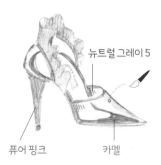

뉴트럴 그레이 5

퓨어 핑크 카멜

샌들

- 스톰 그레이
- 바이올렛
- 골든 옐로
- 피코크 블루
- 크림 오렌지
- 블랙

스톰 그레이

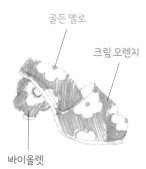

골든 옐로

크림 오렌지

바이올렛

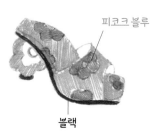

피코크 블루

블랙

65

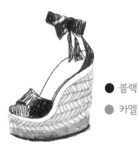

● 블랙
● 카멜

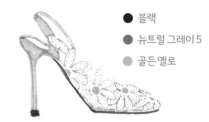

● 블랙
● 뉴트럴 그레이 5
● 골든 옐로

● 블랙
● 뉴트럴 그레이 5
● 카멜

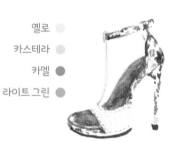

옐로 ●
카스테라 ●
카멜 ●
라이트 그린 ●

● 인디고
● 바이올렛
● 코랄
● 블루 셀레스트
● 오렌지
● 민트 그린
● 블랙

● 블랙
● 뉴트럴 그레이 5
● 카멜

레드 ●
퍼플 ●
골든 옐로 ●

● 레드 와인
● 카스테라
● 카멜
● 블랙

레드 퍼플 ●
골든 옐로 ●
뉴트럴 그레이 5 ●

● 그린
● 카멜
● 라이트 그린

● 뉴트럴 그레이 5
● 블랙
● 카멜

● 코랄
● 레드
● 레드 와인
● 브라운

● 옐로
● 카멜
● 블랙

● 카멜
● 라이트 블루
● 블랙

● 그린
● 레드 와인
● 그레이 블랙
● 블랙

● 레드
● 레드 와인
● 블랙

● 카멜
● 블랙

● 카멜
● 골든 옐로
● 라이트 블루
● 딥 오렌지
● 핑크
● 블랙

● 딥 오렌지
● 카멜
● 브라운

● 소프트 블루 셀레스트
● 카멜
● 블랙

요리 & 음식

모카포트

- 스톰 그레이
- 아이론 그레이
- 블랙

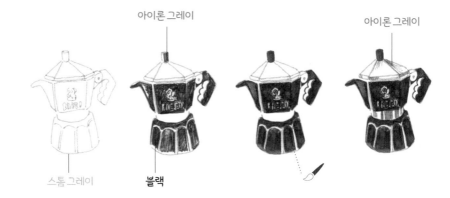

아이론 그레이

아이론 그레이

스톰 그레이

블랙

소프트 콘 아이스크림

- 스톰 그레이
- 소프트 블루 셀레스트
- 카멜
- 옐로 오커
- 인디고
- 화이트 잉크

소프트 블루 셀레스트

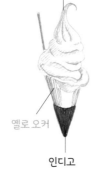

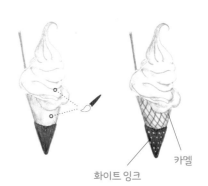

옐로 오커

스톰 그레이

인디고

화이트 잉크

카멜

캔디

- 스톰 그레이
- 로얄 블루
- 스카이 블루

스톰 그레이

스카이 블루

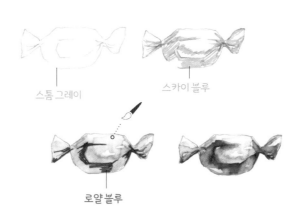

로얄 블루

우유

- 스톰 그레이
- 로얄 블루
- 블루 셀레스트
- 뉴트럴 그레이 5

스톰 그레이

뉴트럴 그레이 5

블루 셀레스트

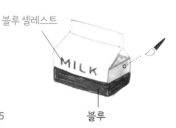

블루

계란 후라이

- 스톰 그레이
- 뉴트럴 그레이 5
- 브라운
- 골든 옐로

스톰 그레이

뉴트럴 그레이 5

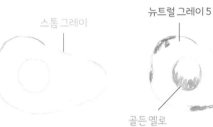

골든 옐로

Tip
물 칠한 색상 위에 색을 더 진하게 올려주거나
다른 색으로 덧칠할 경우 **완전히 마른 후**에
칠해야 함을 꼭 기억하자!

브라운

골든 옐로

막대 사탕

- 스톰 그레이
- 퍼플

스톰 그레이

퍼플

- 골든 옐로
- 브라운
- 초콜릿
- 뉴트럴 그레이 5
- ✧ 화이트 잉크

- 레드
- 레드 와인
- 블랙

Tip

구의 명암 표현을 떠올리며 적용한다. 하이라이트 부분을 비운 채 레드를 칠하고, 완전히 마르면 레드 와인으로 어두운 부분을 묘사해 준다.

- 블랙
- 브라운
- 그린

- 레드
- 초콜릿
- 그레이 블랙

- 레드
- 레드 와인
- 카멜
- 초콜릿
- ✧ 화이트 잉크

- 레드
- 로얄 블루
- 뉴트럴 그레이 5

- 레드
- 블랙
- 라이트 그린
- 그린

- 피코크 블루
- 뉴트럴 그레이 5
- 그레이 블랙

- 레드
- 레드 와인
- 뉴트럴 그레이 5
- 다크 그린

● 레드
● 인디고
● 아이론 그레이

● 아이론 그레이
● 레드 퍼플

● 옐로
● 옐로 그린
● 그린
● 오렌지
● 인디고
● 아이론 그레이

● 옐로
● 오렌지
● 초콜릿

● 옐로
● 레드
● 블랙

● 골든 옐로
● 카멜

● 옐로
● 골든 옐로
● 라이트 블루
● 로얄 블루
● 인디안 핑크
● 뉴트럴 그레이 5

● 레드
● 레드 와인

오렌지 주스

- 스톰 그레이
- 오렌지
- 레드
- 옐로

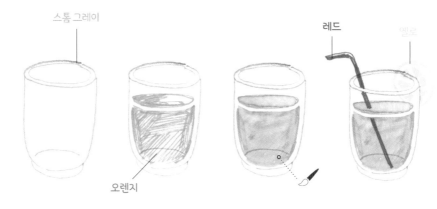

스톰 그레이

레드

옐로

오렌지

바나나

- 스톰 그레이
- 옐로
- 옐로 오커
- 초콜릿

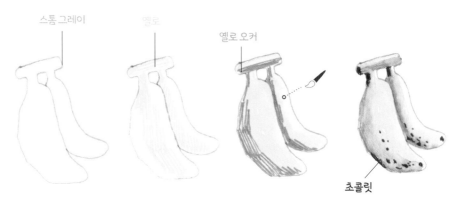

스톰 그레이

옐로

옐로 오커

초콜릿

자몽

- 스톰 그레이
- 골든 옐로
- 레드
- 레드 와인

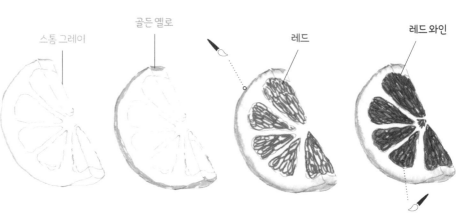

스톰 그레이

골든 옐로

레드

레드 와인

- 옐로
- 카멜

- 오렌지
- 초콜릿

- 옐로
- 그린
- 골든 옐로
- 오렌지

- 라임 옐로
- 카멜
- 다크 그린

- 옐로
- 카멜

- 옐로
- 라임 옐로
- 그린
- 카키 브라운
- 브라운

- 카멜
- 골든 옐로
- 오렌지
- 뉴트럴 그레이 5

- 카멜
- 브라운
- 로얄 블루

- 블랙
- 인디고

청포도

- ● 스톰 그레이
- ● 라이트 그린
- ● 그린
- ● 카멜
- ● 초콜릿

스톰 그레이

라이트 그린

카멜

그린

초콜릿

사과

- ● 스톰 그레이
- ● 라이트 그린
- ● 카스테라
- ● 초콜릿

스톰 그레이

라이트 그린

카스테라

라이트 그린
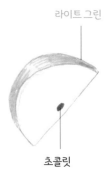

초콜릿

키위

- ● 스톰 그레이
- ● 그린
- ● 다크 그린
- ● 초콜릿
- ● 블랙

스톰 그레이

그린
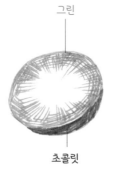

초콜릿

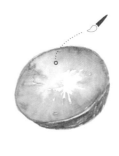

다크 그린
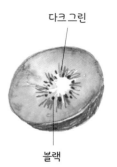

블랙

레드 ●
레드 와인 ●
그린 ●
올리브 ●

● 크림 오렌지
● 인디안 핑크
● 초콜릿
● 피코크 블루
● 크림 라떼

● 크림 라떼
● 옐로 오커
● 카멜

● 레드 와인
● 페일 오렌지
● 다크 브라운
● 레드

● 퓨어 핑크
● 카멜
● 레드 와인

● 옐로
● 골든 옐로
● 카멜
● 뉴트럴 그레이 5

● 라이트 그린
● 카스테라
● 초콜릿

● 올리브

● 퍼플
● 코랄
● 페일 오렌지
● 카멜

● 그린
● 피코크 블루
● 스톰 그레이

● 라일락
● 카멜
● 스톰 그레이
● 인디고
● 올리브

비트

- 스톰 그레이
- 옐로 그린
- 올리브
- 퍼플

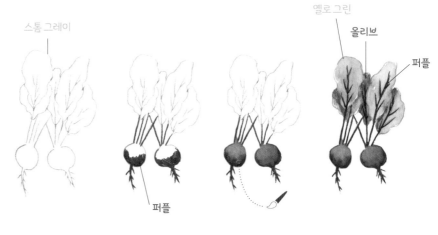

아이스 녹차 라떼

- 스톰 그레이
- 라이트 그린
- 그린
- 올리브

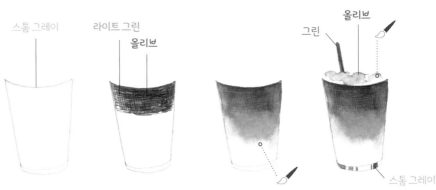

민트 초코 프라프치노

- 스톰 그레이
- 민트 그린
- 초콜릿
- 다크 브라운

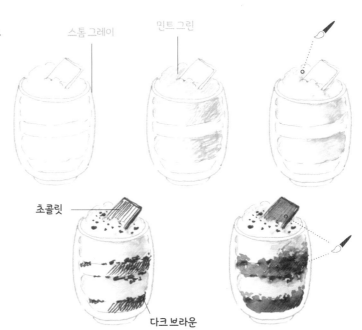

● 라이트 블루
● 스틸 그레이

● 라벤더
● 그레이 블랙

● 아이언 그레이
● 오렌지
● 딥 오렌지

● 레드
● 레드 와인
● 그레이 블랙

● 그린
● 올리브
● 아이언 그레이
● 블랙

● 프러시안 블루
● 스톰 그레이

● 에메랄드 그린
● 카멜

● 인디고
● 스틸 그레이

● 레드
● 레드 와인

● 스틸 그레이

● 카멜
● 크림 오렌지

● 뉴트럴 그레이 5

● 브라운

● 골든 옐로
● 뉴트럴 그레이 5
● 그레이 블랙

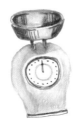

● 초콜릿
● 아이언 그레이
● 라임 옐로
● 다크 그린

● 에메랄드 그린
● 뉴트럴 그레이 5
● 그레이 블랙

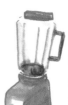

● 핑크
● 뉴트럴 그레이 5
● 블랙

찻잔 1

- 🔘 스톰 그레이
- 🔵 오렌지
- ⚪ 옐로 그린
- ⚫ 그레이 블랙
- 🔵 뉴트럴 그레이 5
- 🔵 옐로 오커
- ⚪ 옐로
- ⚫ 초콜릿

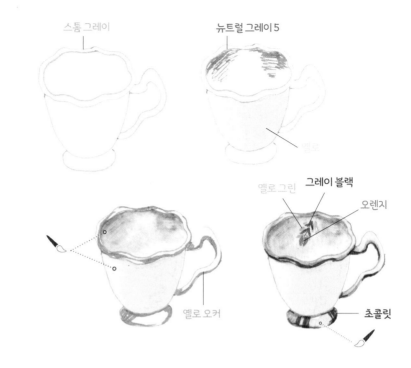

스톰 그레이

뉴트럴 그레이 5

옐로

옐로 그린 그레이 블랙

오렌지

옐로 오커

초콜릿

찻잔 2

- 🔘 스톰 그레이
- 🔵 뉴트럴 그레이 5
- 🔵 블루

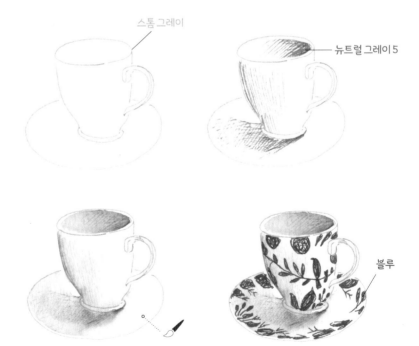

스톰 그레이

뉴트럴 그레이 5

블루

찻잔 3

- 🔘 스톰 그레이
- ⚫ 뉴트럴 그레이 5
- 🔘 옐로 오커
- ⚫ 프러시안 블루
- ⚫ 초콜릿
- ⚫ 레드

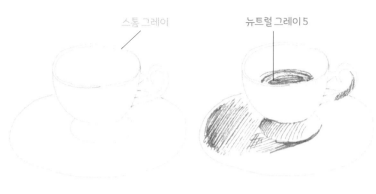

스톰 그레이

뉴트럴 그레이 5

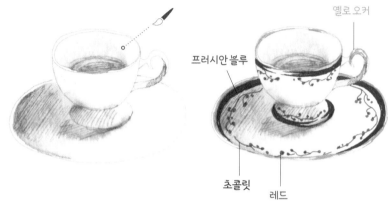

옐로 오커

프러시안 블루

초콜릿

레드

주전자

- 🔘 스톰 그레이
- ⚫ 뉴트럴 그레이 5
- ⚫ 스틸 그레이

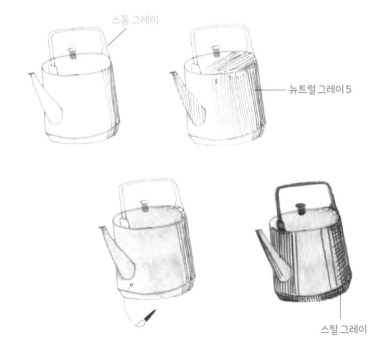

스톰 그레이

뉴트럴 그레이 5

스틸 그레이

찻주전자 1

- 스톰 그레이
- 뉴트럴 그레이 5
- 레드 와인

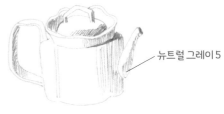
뉴트럴 그레이 5

스톰 그레이

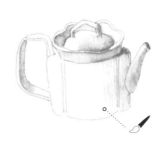

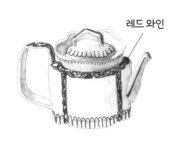
레드 와인

찻주전자 2

- 스톰 그레이
- 뉴트럴 그레이 5
- 옐로 오커
- 카멜
- 브라운

스톰 그레이

뉴트럴 그레이 5

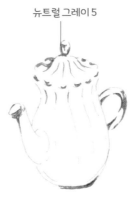

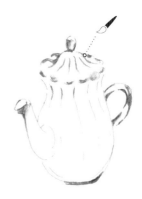

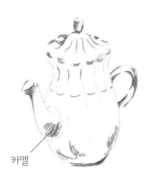
카멜

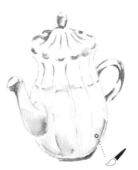

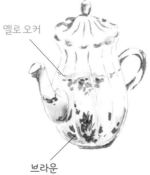
옐로 오커

브라운

- 인디안 핑크
- 인디고
- 클라우드 그레이
- 그린
- 레드
- 옐로 오커
- 초콜릿

- 레인 그레이
- 그린
- 레드
- 옐로 오커
- 초콜릿
- 카키 브라운

- 퓨어 핑크
- 뉴트럴 그레이 5
- 다크 그린
- 카키 브라운
- 레드
- 옐로 오커
- 초콜릿

- 뉴트럴 그레이 5
- 블루

- 그레이 블랙

- 뉴트럴 그레이 5
- 워터 블루
- 브라운
- 카키 브라운
- 인디고
- 옐로
- 퍼플
- 오렌지

- 뉴트럴 그레이 5
- 퍼플
- 다크 그린

- 뉴트럴 그레이 5
- 브라운
- 피코크 블루

● 뉴트럴 그레이 5
● 레드
● 옐로 오커
● 초콜릿
● 그린

● 코랄
● 레드
● 골든 옐로
● 옐로 오커
● 초콜릿
● 그린

● 뉴트럴 그레이 5
● 다크 그린
● 블루

● 뉴트럴 그레이 5
● 라이트 바이올렛
● 옐로 오커
● 초콜릿

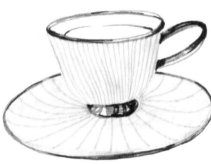

● 초콜릿
● 옐로 오커
● 민트 그린

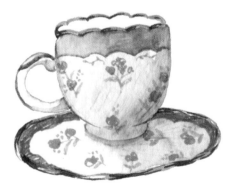

● 뉴트럴 그레이 5
● 옐로 오커
● 초콜릿
● 프로스트 그린
● 크림 오렌지
● 블루 셀레스트

파티

토퍼

- 🔘 스톰 그레이
- ⚪ 옐로
- 🔴 오렌지
- ⚫ 뉴트럴 그레이 5

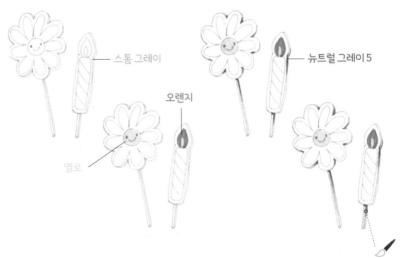

스톰 그레이

뉴트럴 그레이 5

오렌지

옐로

스노우 볼

- 🔘 스톰 그레이
- 🔴 레드 퍼플
- 🟣 퍼플
- 🟣 바이올렛
- ⚫ 블랙
- ✦ 화이트 잉크

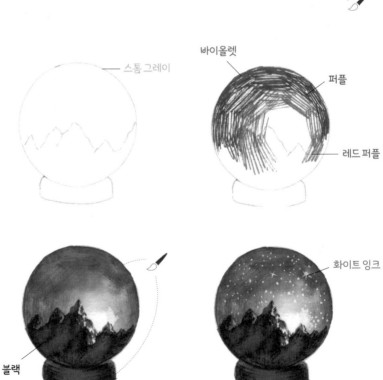

스톰 그레이

바이올렛

퍼플

레드 퍼플

블랙

화이트 잉크

자몽에이드

- ● 스톰 그레이
- ● 골든 옐로
- ● 핑크
- ● 크림 오렌지
- ● 아이론 그레이
- ✧ 화이트 잉크

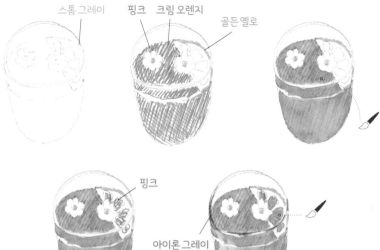

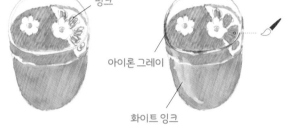

쇼파

- ● 스톰 그레이
- ● 퍼플
- ● 브라운
- ● 블랙

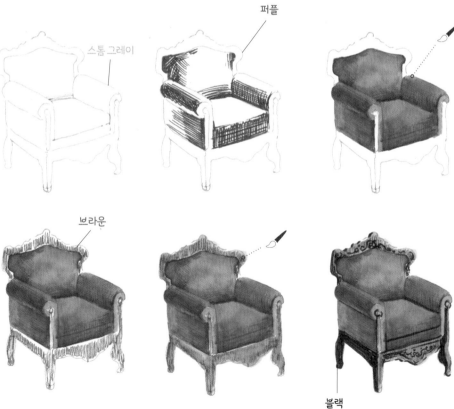

할로윈

랜턴

- 🔘 스톰 그레이
- ⚪ 골든 옐로
- 🔵 오렌지
- 🔵 브라운
- ⚫ 카키 브라운

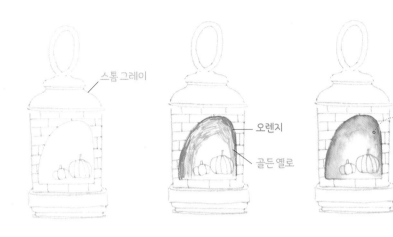

스톰 그레이

오렌지

골든 옐로

브라운

오렌지

카키 브라운

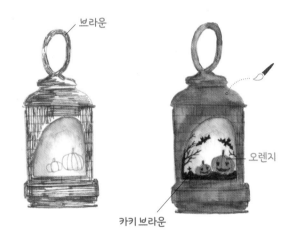

거미줄

- 🔵 아이론 그레이
- ⚫ 블랙
- 🔴 초콜릿

아이론 그레이

초콜릿

블랙

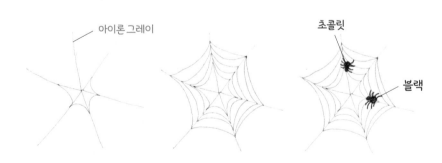

유령 강아지

- 스톰 그레이
- 옐로 오커
- 브라운
- 뉴트럴 그레이 5
- 블랙

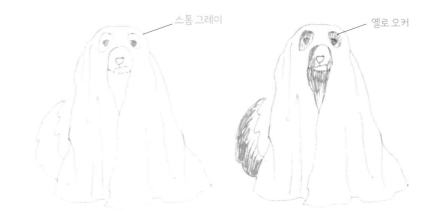

스톰 그레이

옐로 오커

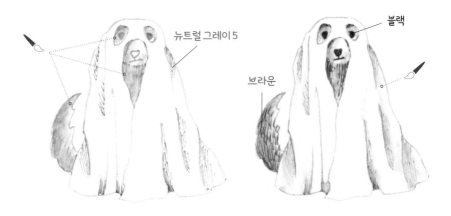

뉴트럴 그레이 5

브라운

블랙

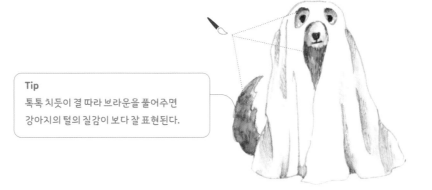

Tip
톡톡 치듯이 결 따라 브라운을 풀어주면
강아지의 털의 질감이 보다 잘 표현된다.

● 옐로 오커

● 레드
● 레드 와인
● 오렌지
● 옐로
● 레몬 옐로

● 라이트 그린
● 퍼플
● 프러시안 블루
● 옐로 오커
● 블랙

● 스톰 그레이
● 옐로 오커

● 뉴트럴 그레이 5
● 스톰 그레이
● 옐로 오커

● 카멜
● 옐로 오커
● 레드
● 옐로 그린
● 올리브

● 퓨어 핑크
● 워터 블루
● 카멜

● 골든 옐로
● 크림 오렌지
● 코랄

● 그레이 블랙
● 코랄
● 아이론 그레이
● 크림 오렌지
● 블루 셀레스트

● 크림 오렌지
● 스톰 그레이
● 블랙

- 옐로
- 오렌지
- 카멜
- 블랙

- 레드
- 옐로
- 핑크
- 퍼플
- 블랙
- 아이론 그레이

- 뉴트럴 그레이 5
- 그레이 블랙
- 카멜

- 뉴트럴 그레이 5
- 코랄
- 플로레슨트 핑크
- 블루 셀레스트
- 에메랄드 그린
- 스카이 블루

- 카멜
- 옐로 오커
- 블랙
- 오렌지

- 그레이 블랙

- 브라운
- 블랙
- 로얄 블루

- 인디안 핑크
- 카멜
- 아이론 그레이
- 블랙

- 오렌지
- 브라운
- 카키 브라운

- 카멜
- 브라운
- 그레이 블랙

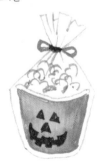

- 아이론 그레이
- 오렌지
- 카멜
- 블랙

- 골든 옐로
- 오렌지
- 블랙
- 퍼플

크리스마스

크리스마스 지팡이

- ● 스톰 그레이
- ● 레드
- ● 뉴트럴 그레이 5

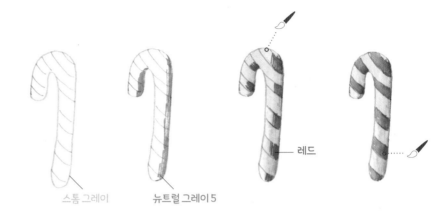

스톰 그레이

뉴트럴 그레이 5

레드

크리스마스 리스

- ● 스톰 그레이
- ● 초콜릿
- ● 다크 브라운
- ● 레드 와인
- ● 다크 그린
- ● 올리브
- ● 옐로
- ✧ 화이트 잉크

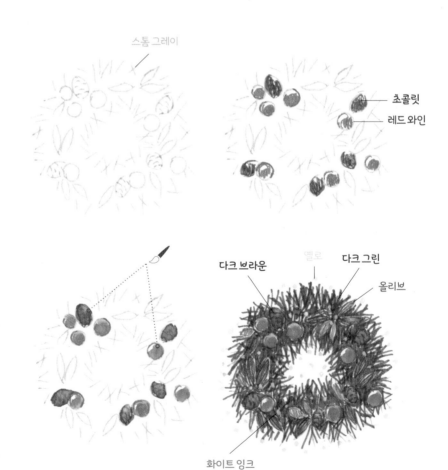

스톰 그레이

초콜릿

레드 와인

다크 브라운

옐로

다크 그린

올리브

화이트 잉크

양말

- 🔘 스톰 그레이
- 🔵 올리브
- 🔴 레드
- 🟢 그린
- ⚫ 블랙

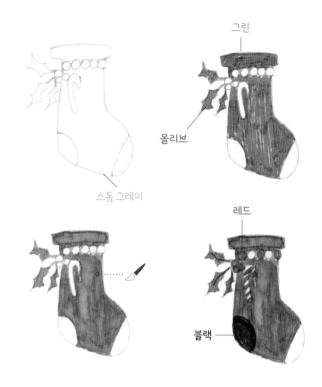

장식 전구

- 🔘 스톰 그레이
- 🟡 옐로
- 🔵 프러시안 블루
- ✦ 화이트 잉크

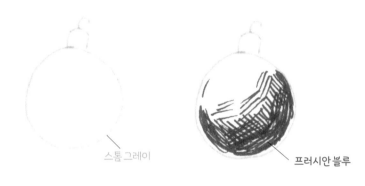

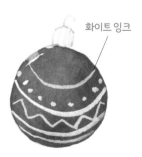

마시멜로
코코아

- 스톰 그레이
- 크림 라떼
- 뉴트럴 그레이 5
- 블랙
- 카멜
- 레드
- 초콜릿

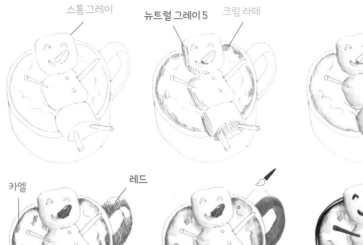

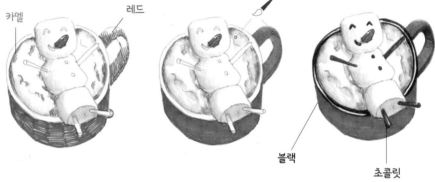

포인세티아

- 스톰 그레이
- 레드
- 초콜릿
- 다크 그린
- 그린

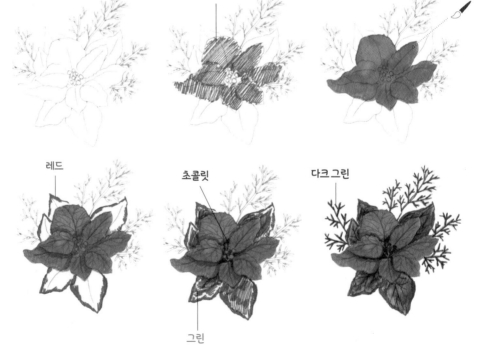

크리스마스
장식 전구

- 스톰 그레이
- 레드
- 라이트 블루
- 그린
- 골든 옐로
- 블랙

스톰 그레이

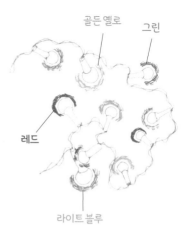

골든 옐로

그린

레드

라이트 블루

블랙

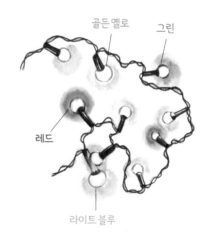

골든 옐로

그린

레드

라이트 블루

선물

- 스톰 그레이
- 크림 라떼
- 레드
- 그린
- 아이론 그레이

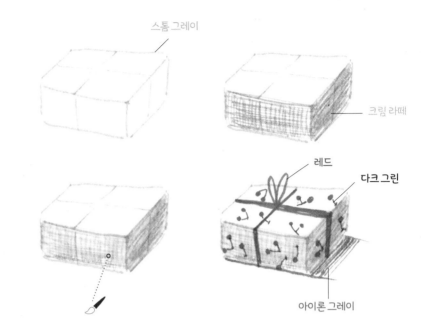

크리스마스 장식

- 아이론 그레이
- 골든 옐로
- 레드
- 프러시안 블루
- 올리브
- 핑크
- 옐로 오커

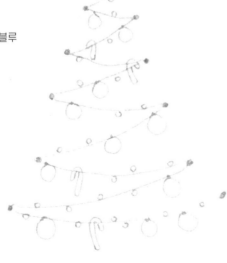

● 레드
● 블랙

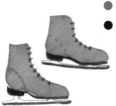

● 블루 셀레스트

● 레드
● 골든 옐로
● 프러시안 블루
● 뉴트럴 그레이 5
✧ 화이트 잉크

● 카멜
● 브라운
● 블랙
✧ 화이트 잉크

● 크림 라떼
● 레드
● 브라운
● 아이론 그레이
● 올리브
● 골든 옐로
✧ 화이트 잉크

● 골든 옐로
● 딥 오렌지
● 올리브

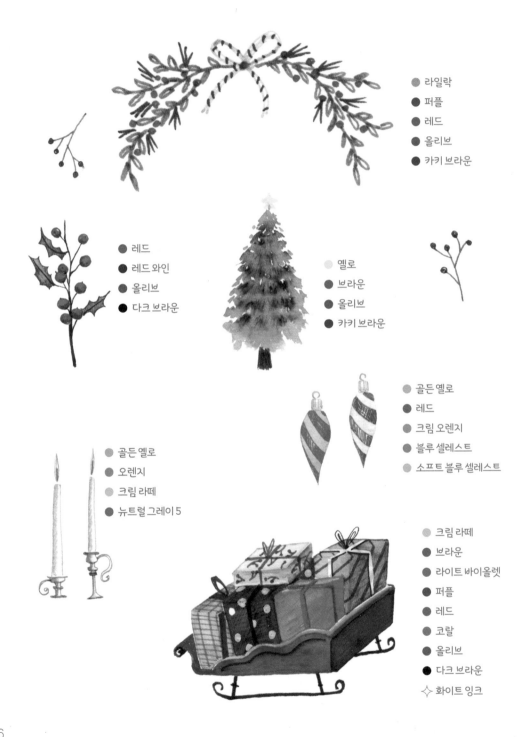

● 라일락
● 퍼플
● 레드
● 올리브
● 카키 브라운

● 레드
● 레드 와인
● 올리브
● 다크 브라운

● 옐로
● 브라운
● 올리브
● 카키 브라운

● 골든 옐로
● 레드
● 크림 오렌지
● 블루 셀레스트
● 소프트 블루 셀레스트

● 골든 옐로
● 오렌지
● 크림 라떼
● 뉴트럴 그레이 5

● 크림 라떼
● 브라운
● 라이트 바이올렛
● 퍼플
● 레드
● 코랄
● 올리브
● 다크 브라운
✧ 화이트 잉크

● 카멜
● 브라운
● 다크 브라운

● 옐로 오커
● 레드
● 레드 와인
● 브라운

● 올리브
● 레드
● 레드 와인

● 올리브
● 카키 브라운

● 옐로 그린
● 올리브
● 카키 브라운
● 카멜
● 브라운

● 카멜
● 로얄블루
● 브라운
● 다크 브라운

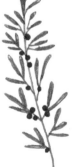

● 퍼플
● 올리브

백조

- 스톰 그레이
- 뉴트럴 그레이 5
- 오렌지
- 블랙

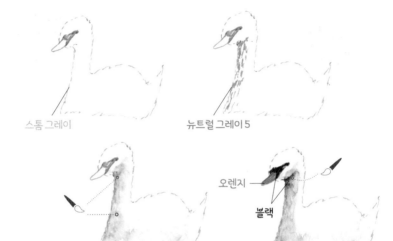

스톰 그레이

뉴트럴 그레이 5

오렌지

블랙

로즈핀치

- 스톰 그레이
- 코랄
- 크림 오렌지
- 브라운
- 초콜릿
- 블랙
- 화이트 잉크

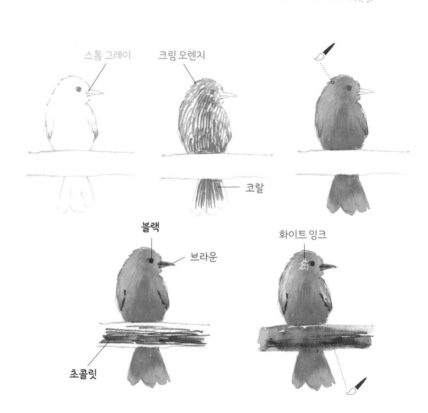

스톰 그레이

크림 오렌지

코랄

블랙

브라운

초콜릿

화이트 잉크

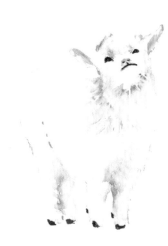

- 뉴트럴 그레이 5
- 인디안 핑크
- 그레이 블랙

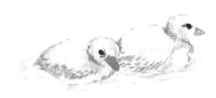

- 옐로 오커
- 골든 옐로
- 크림 오렌지
- 스카이 블루
- 그레이 블랙

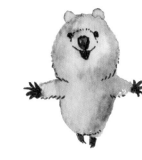

- 브라운
- 다크 브라운

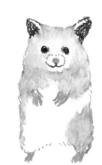

- 카멜
- 초콜릿
- 크림 오렌지

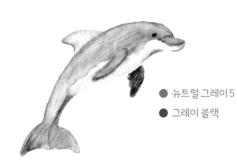

- 뉴트럴 그레이 5
- 그레이 블랙

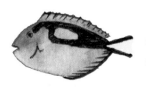

레몬 옐로
- 블루
- 블랙

- 다크 브라운
- 브라운
- 그레이 블랙

◇ 화이트 잉크
- 뉴트럴 그레이 5
레몬 옐로
- 블랙

흰 동가리

- ● 스톰 그레이
- ● 오렌지
- ● 뉴트럴 그레이 5
- ● 블랙

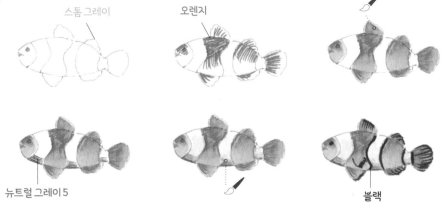

곰

- ● 스톰 그레이
- ● 브라운
- ● 그레이 블랙

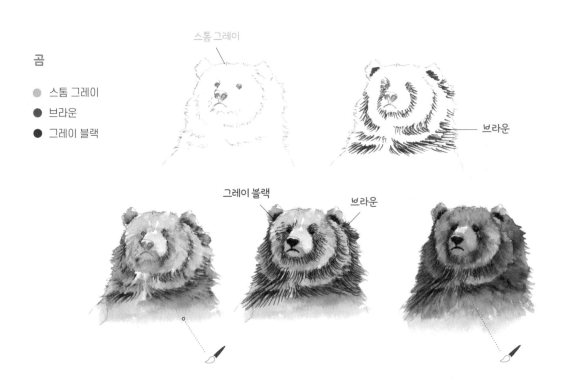

패럿

- 스톰 그레이
- 코랄
- 뉴트럴 그레이 5
- 그레이 블랙

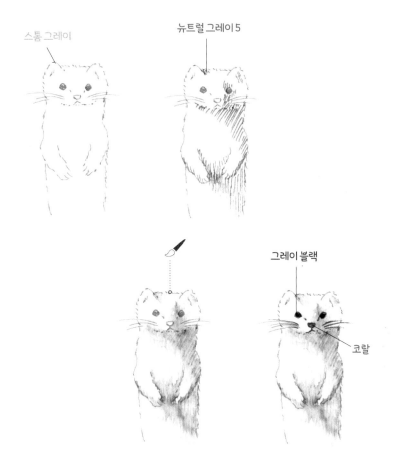

스톰 그레이

뉴트럴 그레이 5

그레이 블랙

코랄

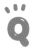 **Q** 그림이 잘 그려지지 않아요!

그림이 마음에 들지 않을 때는 과감히 내려놓고 다른 일을 합니다.
다시 돌아와 펜을 잡으면 또 다른 기분으로 새롭게 그림을 그릴 수 있어요!
그림을 전체적으로 보면 의외로 괜찮아 보일 수도 있답니다!

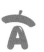

● 카멜
● 그레이 블랙

● 그레이 블랙
● 뉴트럴 그레이 5
● 블루

● 옐로 오커
● 그레이 블랙

● 그레이 블랙
● 브라운
● 크림 오렌지

● 뉴트럴 그레이 5
● 그레이 블랙

● 블랙
● 그레이 블랙
● 스톰 그레이
● 크림 오렌지
● 옐로

● 블랙
● 옐로
● 레드

● 브라운
● 라이트 바이올렛

● 카멜
● 크림 오렌지
● 블랙

● 뉴트럴 그레이 5
● 포레스트 그린

● 블루
● 워터 블루
● 그레이 블랙

● 블랙
● 뉴트럴 그레이 5

● 뉴트럴 그레이 5
● 그레이 블랙

● 카멜
● 브라운
● 다크 브라운
● 딥 오렌지

Tip
21쪽의 방법을 참고하면 복슬복슬한 동물의 털 질감을 표현할 수 있다.

● 뉴트럴 그레이 5

● 딥 오렌지
● 옐로 오커
● 뉴트럴 그레이 5
● 블랙
● 브라운

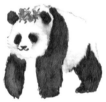

● 그린
● 레드
● 오렌지
● 뉴트럴 그레이 5
● 블랙

● 스카이 블루
● 피코크 블루
● 카멜
● 뉴트럴 그레이 5
● 그레이 블랙

● 프러시안 블루
● 블랙
◇ 화이트 잉크

그린 ●
라이트 그린 ●

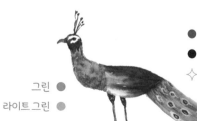

탈것

자동차

- 스톰 그레이
- 스틸 그레이
- 뉴트럴 그레이 5
- 오렌지
- 블랙

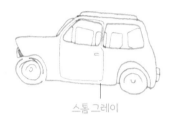

스톰 그레이

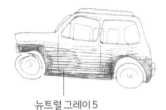

뉴트럴 그레이 5

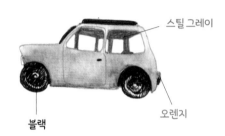

스틸 그레이

블랙

오렌지

캠핑카

- 스톰 그레이
- 피코크 블루
- 프로스트 그린
- 카멜
- 오렌지
- 블랙

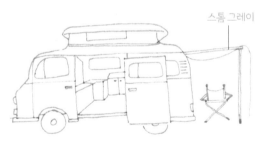

스톰 그레이

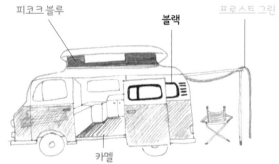

피코크 블루

블랙

프로스트 그린

카멜

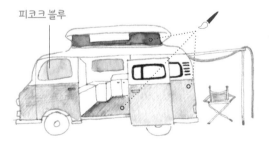

피코크 블루

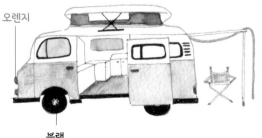

오렌지

블랙

● 오렌지
● 다크 그레이
● 초콜릿

● 로얄 블루
● 뉴트럴 그레이 5
● 딥 오렌지
● 그레이 블랙

● 프러시안 블루
● 퍼플
● 레드 퍼플
● 그레이 블랙

● 레드
● 올리브
● 카멜
● 다크 브라운

● 프로스트 그린
● 오렌지
● 라이트 바이올렛
● 블랙

● 카스테라
● 올리브
● 블랙

- 라벤더
- 뉴트럴 그레이 5
- 다크 브라운
- 오렌지
- 블랙

- 골든 옐로
- 민트 그린
- 레드
- 블랙

- 골든 옐로
- 뉴트럴 그레이 5
- 그레이 블랙
- 오렌지

- 옐로 오커
- 피코크 블루
- 딥 오렌지
- 스톰 그레이
- 블랙

- 뉴트럴 그레이 5
- 딥 오렌지
- 라이트 블루
- 블랙

- 골든 옐로
- 레드
- 스톰 그레이
- 블랙

- 레드 퍼플
- 뉴트럴 그레이 5
- 오렌지
- 블랙

- 로얄 블루
- 카멜
- 블랙

● 라임 옐로
● 블랙

● 크림 라떼
● 레드
● 아이론 그레이
● 올리브
● 브라운
● 옐로
● 블랙

● 퍼플
● 레드
● 옐로
● 브라운
● 스톰 그레이
● 블랙

● 레드 와인
● 카멜
● 블랙

● 워터 블루
● 프러시안 블루
● 레드 와인
● 스톰 그레이
● 뉴트럴 그레이 5

● 로얄 블루
● 뉴트럴 그레이 5
● 블랙

● 포레스트 그린
● 브라운
● 뉴트럴 그레이 5

캠프파이어

- 스톰 그레이
- 옐로
- 오렌지
- 레드
- 카멜

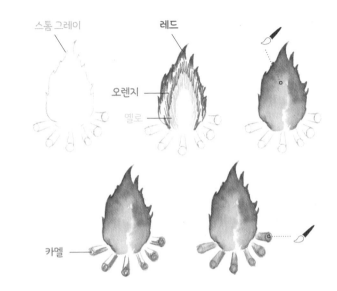

텐트

- 스톰 그레이
- 카멜
- 브라운
- 다크 그린
- 크림 라떼
- 골든 옐로

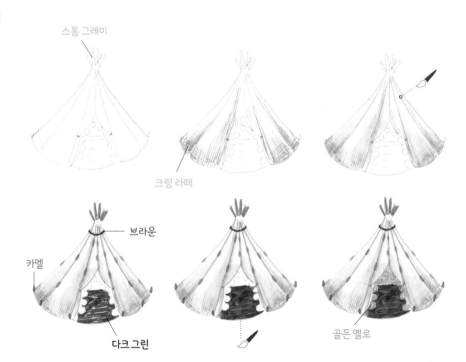

- 옐로
- 오렌지
- 레드

- 레드
- 아이론 그레이
- 브라운

- 카스테라
- 카멜
- 브라운

- 카스테라
- 옐로 오커
- 초콜릿

- 라일락
- 카멜
- 오렌지
- 옐로
- 그레이 블랙
- 뉴트럴 그레이 5

- 소프트 블루 셀레스트
- 아이론 그레이
- 옐로 오커
- 카멜
- 레드 와인

- 레드
- 스틸 그레이

- 레드
- 브라운
- 다크 그린
- 카키 브라운
- 올리브
- 스톰 그레이
- 그레이 블랙

- 크림 라떼
- 브라운

- 퓨어 핑크
- 클라우드 그레이
- 소프트 블루 셀레스트
- 라일락
- 인디안 핑크

- 카멜
- 그레이 블랙
- 브라운

- 그레이 블랙
- 블루
- 초콜릿
- 옐로
- 레드
- 스톰 그레이
- 코랄

- 레드
- 프러시안 블루
- 옐로 오커
- 그레이 블랙

- 라이트 블루
- 프러시안 블루

- 피코크 블루
- 뉴트럴 그레이 5
- 옐로

- 카멜
- 스톰 그레이

아이스박스

- 스톰 그레이
- 크림 오렌지
- 프러시안 블루

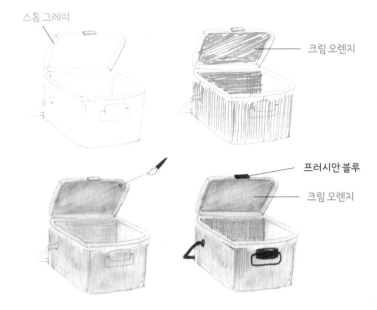

피크닉 의자

- 스톰 그레이
- 카멜
- 카스테라
- 블랙

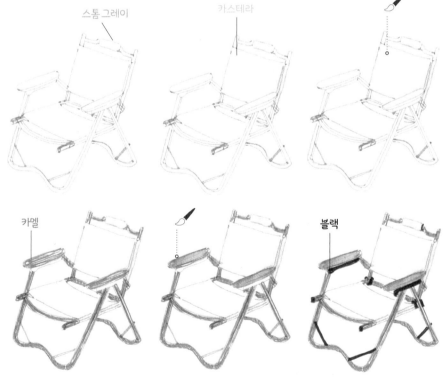

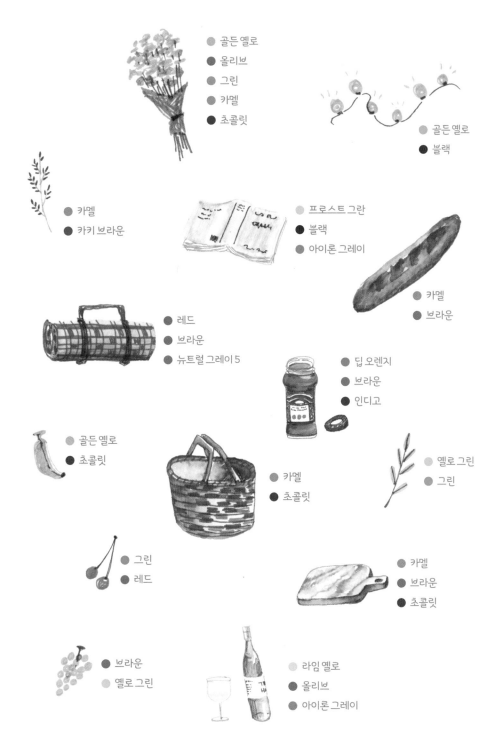

● 골든 옐로
● 올리브
● 그린
● 카멜
● 초콜릿

● 골든 옐로
● 블랙

● 카멜
● 카키 브라운

● 프로스트 그린
● 블랙
● 아이론 그레이

● 카멜
● 브라운

● 레드
● 브라운
● 뉴트럴 그레이 5

● 딥 오렌지
● 브라운
● 인디고

● 골든 옐로
● 초콜릿

● 카멜
● 초콜릿

● 옐로 그린
● 그린

● 그린
● 레드

● 카멜
● 브라운
● 초콜릿

● 브라운
● 옐로 그린

● 라임 옐로
● 올리브
● 아이론 그레이

수성펜 일러스트
그려보기

컬러칩 만들기

직접 발색하며 색상을 확인해 봅시다.
컬러칩을 만들어 두면 그림을 그릴 때 원하는 색상을 선택하는 데에 도움이 됩니다.

Y 06 Yellow
옐로

YO 04 Yellow Ochre
옐로 오커

YO 05 Golden Yellow
골든 옐로

OR 04 Cream Orange
크림 오렌지

F 01 Fluorescent Orange
플로레슨트 오렌지

O 06 Orange
오렌지

O 08 Deep Orange
딥 오렌지

R 06 Red
레드

R 17 Red Wine
레드 와인

FP 1 Fluorescent Pink
플로레슨트 핑크

RP 24 Pink
핑크

R 15 Coral
코랄

P 16 Red Purple
레드 퍼플

B 45 Blue Celeste
블루 셀레스트

B 08 Royal Blue
로얄 블루

B 09 Blue
블루

BG 17 Peacock Blue
피코크 블루

G 06 Light Green
라이트 그린

G 08 Green
그린

YG 65 Olive
올리브

G 38 Dark Green
다크 그린

YO 39 Khaki Brown
카키 브라운

O 65 Camel
카멜

OR 58 Brown
브라운

R 49 Chocolate
초콜릿

AO 89 Dark Brown
다크 브라운

B 89 Indigo
인디고

B 29 Prussian Blue
프러시안 블루

B 05 Light Blue 라이트 블루	P 06 Purple 퍼플
O 02 Pale Orange 페일 오렌지	B 42 Soft Blue Celeste 소프트 블루 셀레스트
R 01 Indian Pink 인디안 핑크	B 04 Sky Blue 스카이 블루
RP 04 Pure Pink 퓨어 핑크	V 03 Lilac 라일락
YO 01 Castella 카스테라	BV 04 Lavendar 라벤더
Y 02 Lemon Yellow 레몬 옐로	V 06 Light Violet 라이트 바이올렛
YG 03 Lime Yellow 라임 옐로	V 08 Violet 바이올렛
FY 1 Fluorescent Yellow 플로레슨트 옐로	NG 5 Neutral Grey 5 뉴트럴 그레이 5
AO 83 Cream Latte 크림 라떼	NG 9 Neutral Grey 9 뉴트럴 그레이 9
YG 91 Olive Khaki 올리브 카키	WB 1 Black 블랙
BG 92 Frost Green 프로스트 그린	NG 1 Rain Grey 레인 그레이
G 33 Mint Green 민트 그린	NG 2 Cloud Grey 클라우드 그레이
G 45 Emerald Green 에메랄드 그린	NG 4 Storm Grey 스톰 그레이
YG 06 Yellow Green 옐로 그린	NG 5 Iron Grey 아이론 그레이
FG 1 Fluorescent Green 플로레슨트 그린	NG 7 Steel Grey 스틸 그레이
BG 01 Water Blue 워터 블루	NG 9 Grey Black 그레이 블랙

Coloring

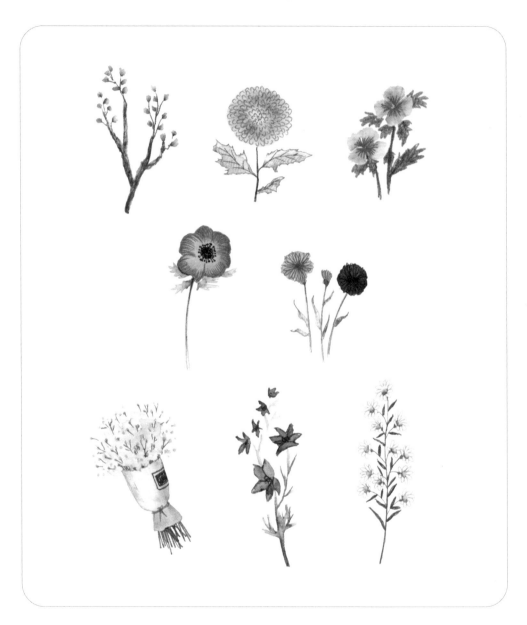

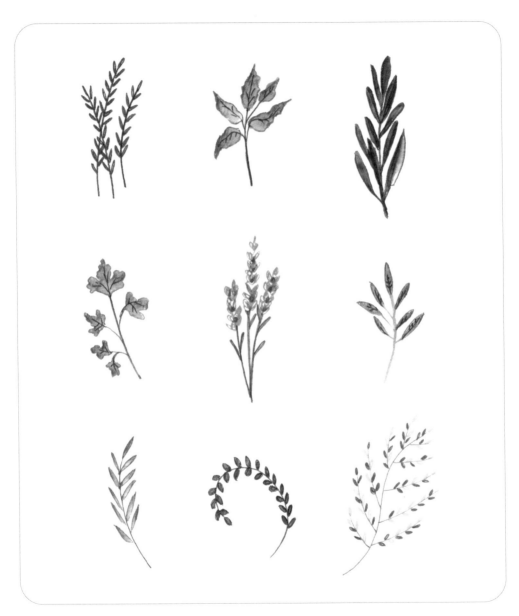

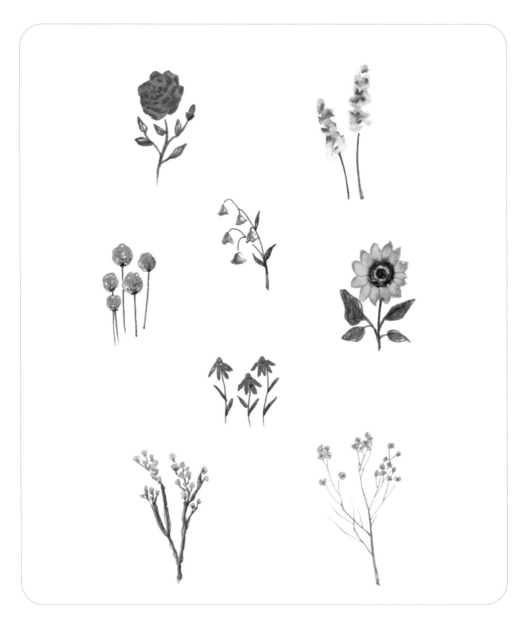

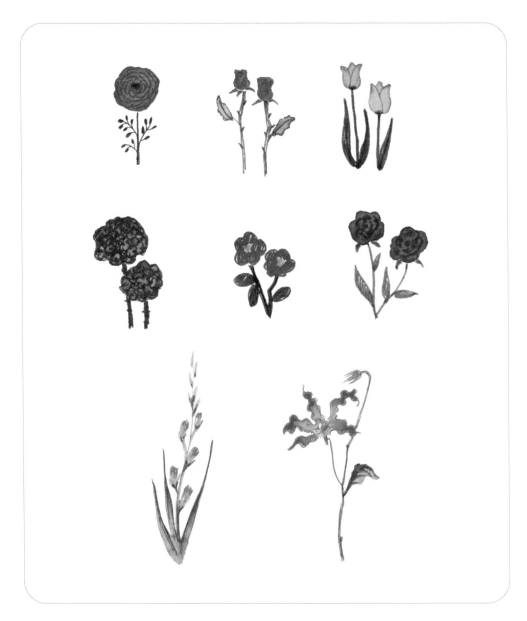

Coloring

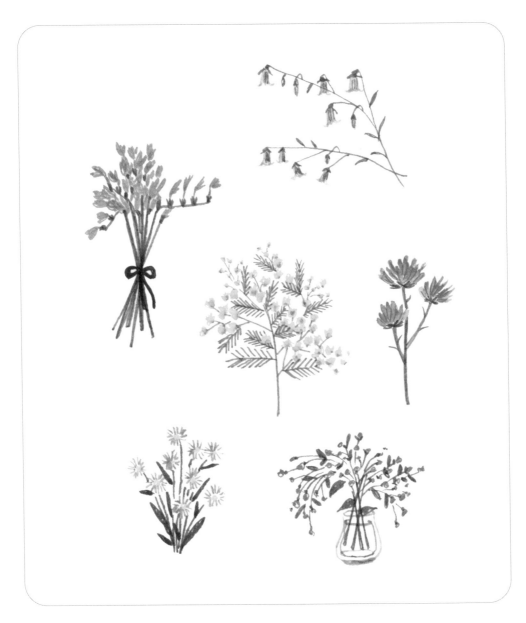

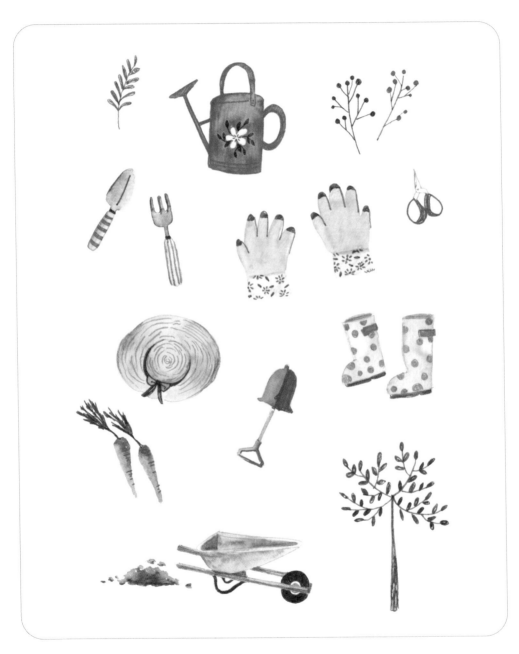

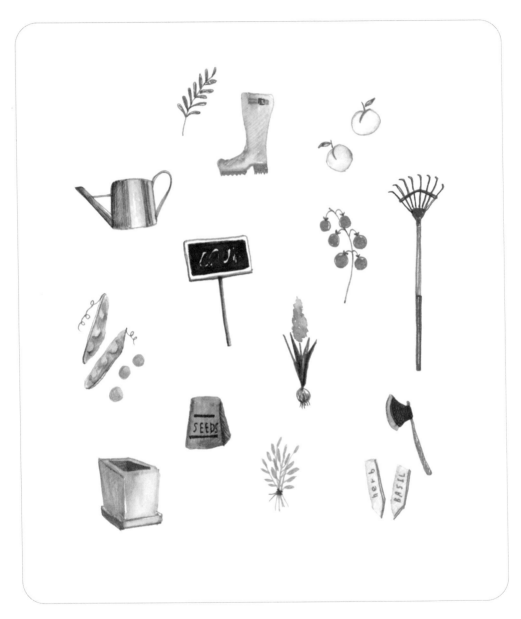

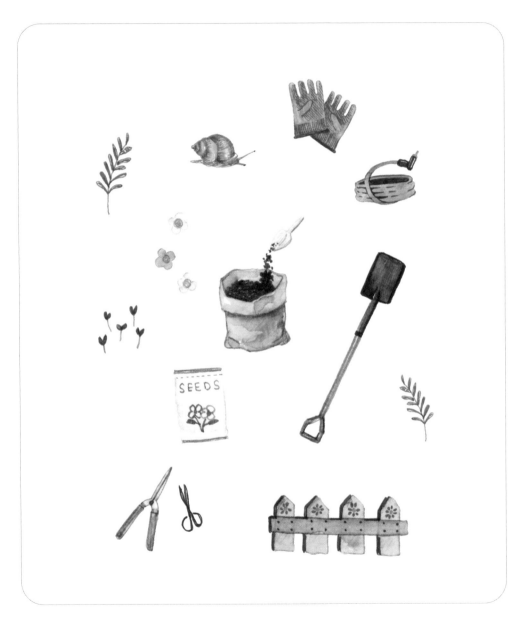

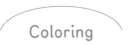

Coloring

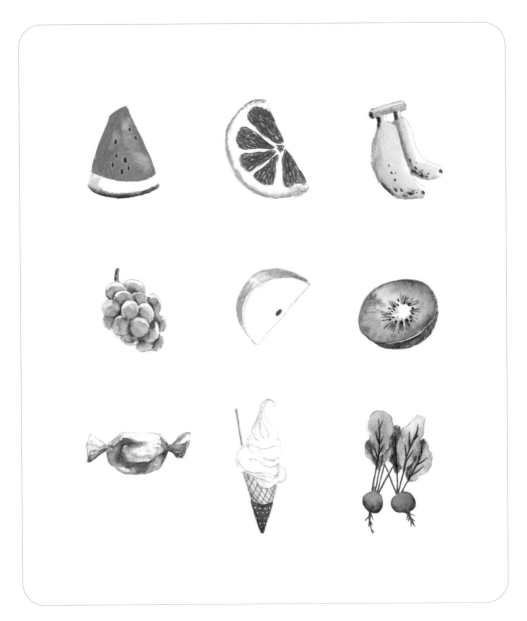

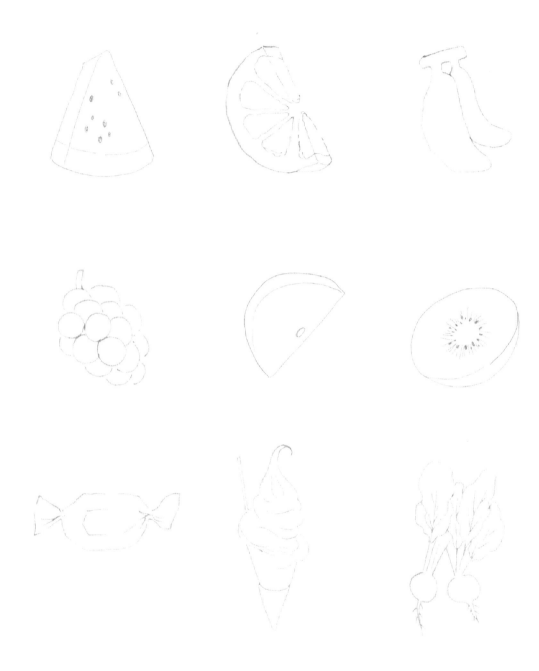

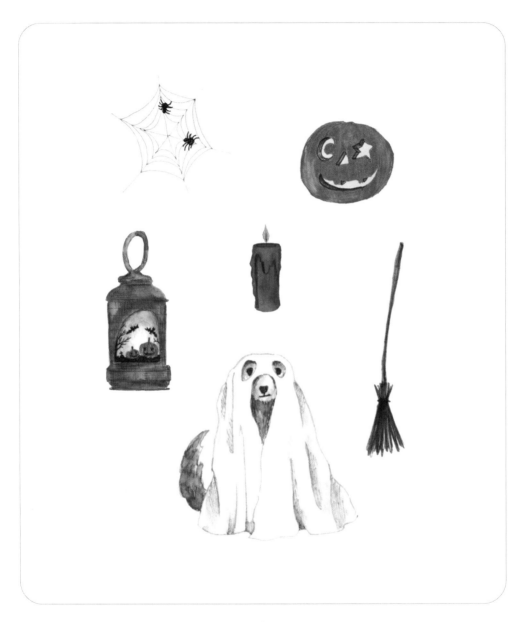

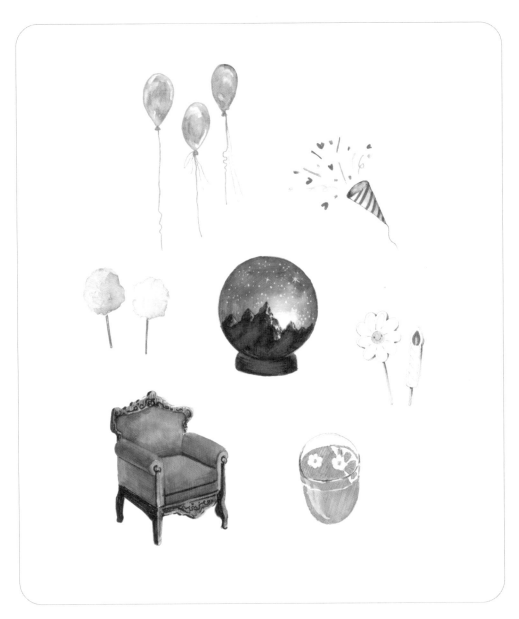

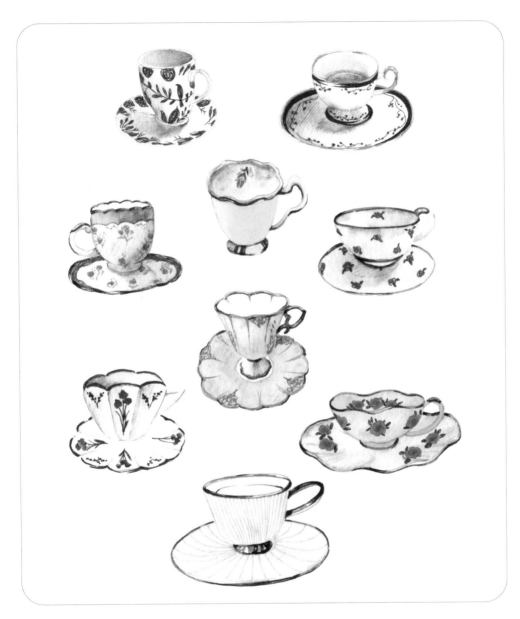

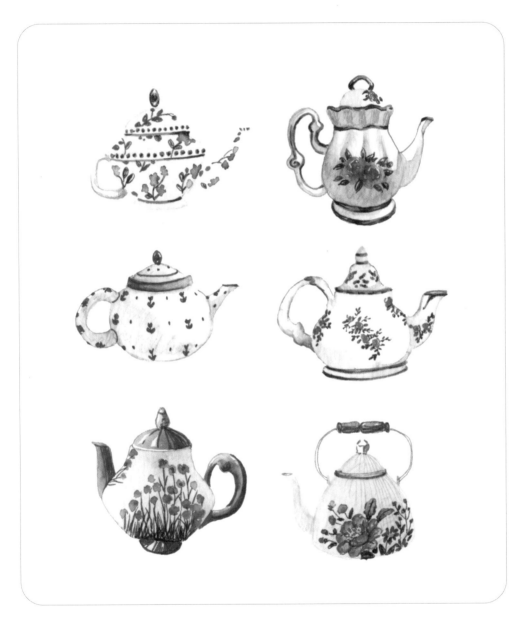

Coloring

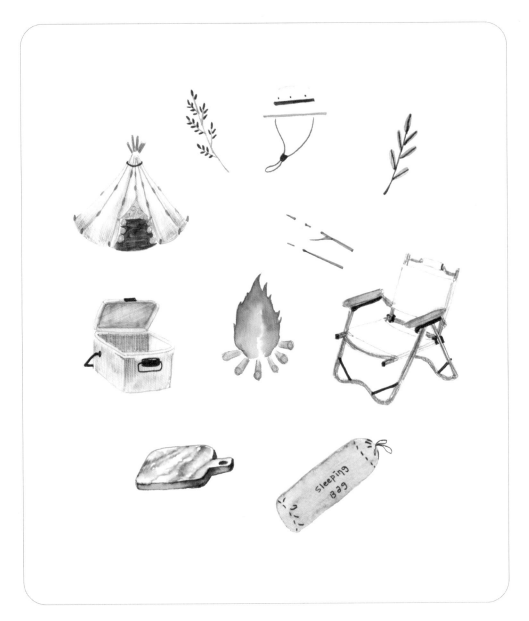

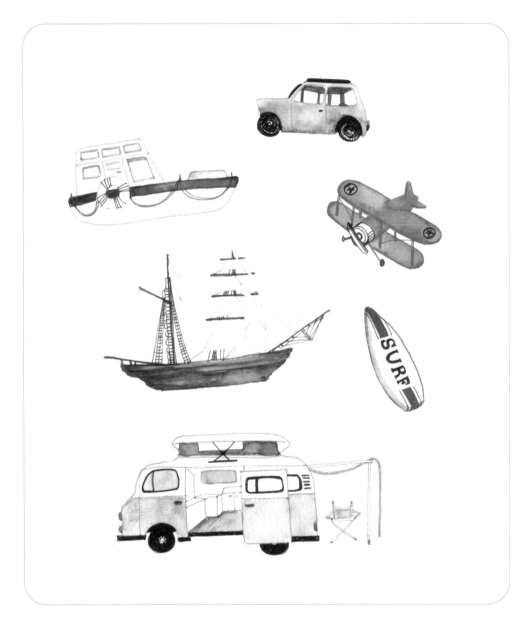

Coloring

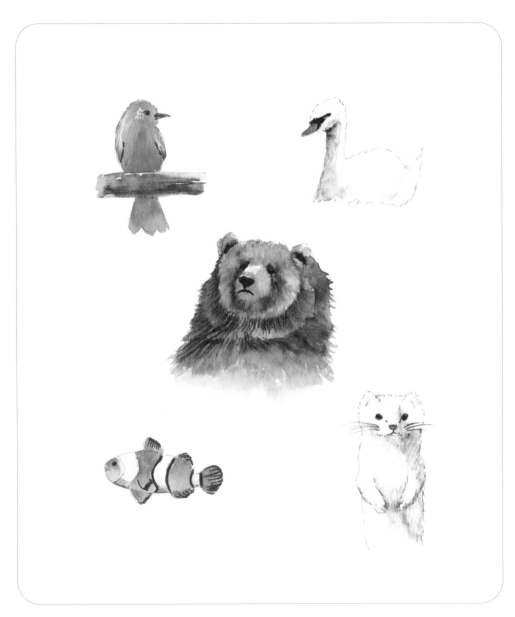

Coloring

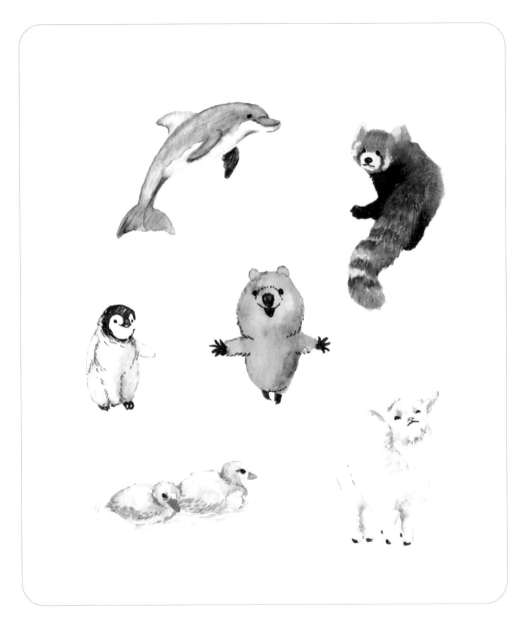

Coloring

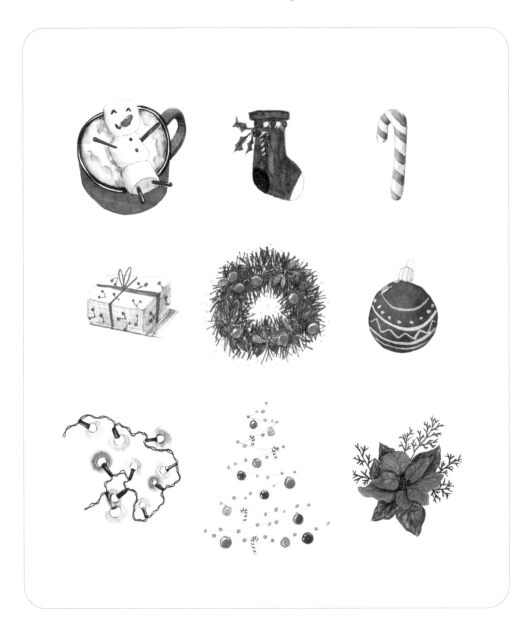

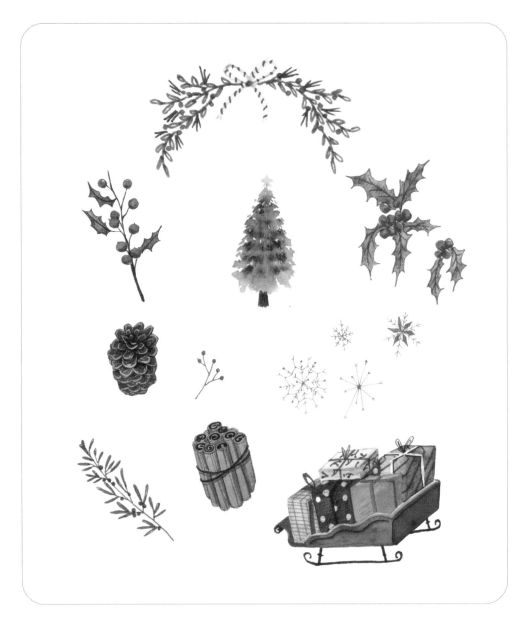

Coloring

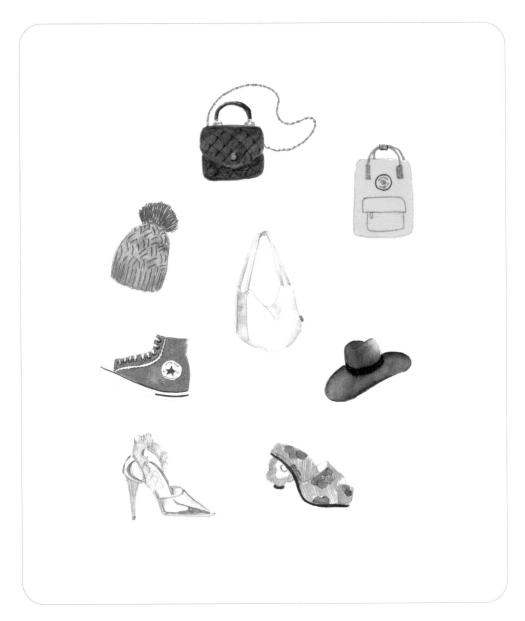

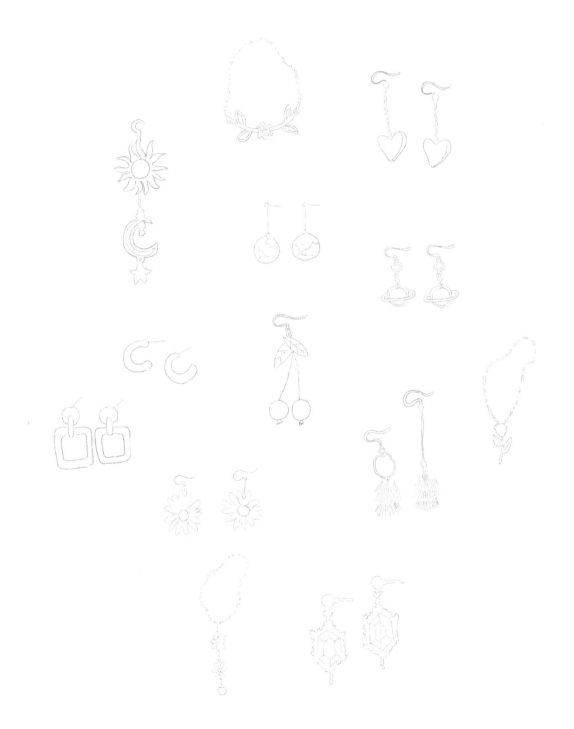

도서출판 이종 컬러링북 시리즈

작고 예쁜 수채화 – 가이드북 & 컬러링북 –

작아서 그리기 쉽고, 예뻐서 그리고 싶은 수채화

『작고 예쁜 수채화_가이드북』은 책갈피 사이즈의 종이
(가로 5cm X 세로 14cm)에 꽃, 풀, 과일 등 120여개의 자연물을
수채화로 그리는 방법과 팁을 쉽고 간단하게 알려줍니다.
완성 도안과 사용한 색, 혼색 예시를 참고하여 함께 구성된
『작고 예쁜 수채화_컬러링북』에 색칠해 보세요!

미아(이혜란) 지음 | 가이드북 96쪽 | 컬러링북 66쪽 | 148x210mm

식물세밀화가가 사랑하는 꽃 컬러링북

송은영 지음 | 136쪽 | 170x240mm

앤드류 루미스의 빈티지 드로잉 컬러링북

앤드류 루미스 지음 | 100쪽 | 182x257mm

잘 그릴 수 있을 거야 색연필화

김예빈 지음 | 168쪽 | 210x197mm

색연필로 그리는 귀여운 새

아키쿠사 아이 지음 | 112쪽 | 210x197mm